大展好書　好書大展
品嘗好書　冠群可期

大展好書　好書大展
品嘗好書　冠群可期

棋藝學堂 6

兒 少 象 棋

比 賽 篇

傅寶勝 編著

品冠文化出版社

前 言

　　中國象棋是我國的「國粹」，歷史悠久，是古代中國人模擬戰爭而創造的一種遊戲。弈棋可以寄託精神，養心益智，是一種娛樂性、挑戰性俱佳的智力活動。新中國成立後，象棋成爲國家體育項目，每年都要舉辦全國性的比賽，各省區賽事不斷，象棋水準提高很快，優秀棋手不斷湧現。

　　偉大導師列寧有個著名的論斷：「象棋（國際象棋，編者注）是智慧的體操。」蘇聯教育家蘇霍姆林斯基認爲：「不下棋就不可能充分增強智能和記憶力，下棋應當作爲智能修養的科目之一列入教學大綱。」

　　新世紀之初教育部和國家體育總局聯合發佈《關於在學校開展「圍棋、國際象棋、象棋」三項棋類活動的通知》的〔2001〕7 號檔，號召中小學開展棋類教學活動。目前全國各地已有 200 多所中小學校參加了全國棋類教學實驗課題的研究，棋類教學活動空前發展，棋類進課堂既順應素質教育的需要，又適合中小學生身心發展的需要。

　　隨著棋類教學的廣泛開展，特別需要一套適合兒少循序漸進、快速提高的教材。安徽科學技術出版社針對兒少棋類教材的現狀，組織我們編寫了這套既能

使兒少學好棋、下贏棋，又能增強兒少智力、激發兒少遠大志向的棋類教材。先期出版象棋、圍棋兩類。每類分啓蒙篇、提高篇、比賽篇三冊。每冊安排 20 課時，包括課文、練習、總復習及解答。本套教材的特點是以分課時講授的形式編排，内容由淺入深，循序漸進，文字通俗易懂。授課老師可靈活掌握教學進度，佈置課後練習等。

三項棋類活動具有教育、競技、文化交流和娛樂功能，有利於青少年學生個性塑造和美德的培養，有利於培養學生獨立解決問題的思維能力。由於時間倉促，書中難免有這樣或那樣的問題，衷心希望棋類教師、專家以及中小學生指出不足，並提出寶貴建議。

編 者

╱ 目　錄

全國青少年棋院棋類比賽對局分析

第 1 課
二年級比賽對局分析(一)

<div align="center">

王司宇　　先勝　　王家亮

</div>

　　王司宇,安徽壽縣實驗小學二年級學生,6歲學棋,有靈氣進步快。首次參加由共青團中央、中國棋院和全國青少年宮協會主辦的第三屆全國青少年棋院棋類比賽,即獲象棋比賽男子8歲組第三名。

　　茲選他第10輪對西安市碑林少年宮王家亮的一盤棋,作對局分析。

1.炮二平五　馬8進7
　　棋諺云:當頭炮,馬來跳。現黑起左馬,若跳右馬將會形成兩種不同格局的陣式。

2.傌二進三　車9平8
　　紅方跳傌啟動右翼子力;黑方快速出車,用車前包靜觀其變,皆為正應。

3. 俥一平二　包 8 進 6

　　黑方進包封壓紅俥，是一步急躁著法。應改走馬 2 進 3，出動右翼子力，布成屏風馬或卒 7 進 1 活己馬制彼俥都是正應。當然此時走包 8 進 4 封俥，時機或選點就得把握得準確，以下紅兵三進一，包 2 平 5，形成堂堂正正的左包封俥轉列包布陣，雙方會另有一番攻守。

4. 俥九進一　包 2 進 7

　　紅方高左俥奪包，解除對方的封壓，無疑是爭先奪勢的好手，由此可見上一手黑方包 8 進 6 的失誤；黑方飛包取俥，影響布置線上擺兵布陣的協調，壞棋。應改走包 8 退 2，則傌八進七，才是正確的應對。

5. 俥九平二　車 8 進 8　6. 俥二進一　馬 2 進 3
7. 俥二進六！　……

　　紅方迅即進俥攻擊黑馬，緊湊！由於黑方右包輕發，弱點暴露無遺。

7. ……　馬 7 退 5

　　同樣退馬連環，應改走馬 3 退 5，道理很簡單，可以限制紅俥向左移動，縮小紅俥活動空間，削弱紅俥威力。對局時多動腦筋，就能走出正確著法來。

8. 俥二平六（圖 1）……

　　紅俥平移別馬腿，準備炮五進四擊中卒，如圖 1。觀枰，黑包孤軍深入，黑車原地踏步，黑馬窩心必遭凶，眼

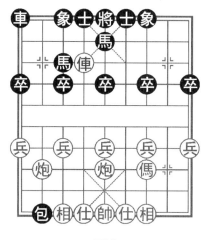

圖1

下中路難防，究其原因，都是開局接連失誤造成的，敗象已露。

8. ……　象3進5

速敗之招！此時的最佳應著是：馬7進5，俥六平七，象3進5，雖失一馬，卻保中路，可以延長戰局。

9. 炮五進四　……

中炮鎮住窩心馬，令黑病入膏肓，兒少朋友記住，這樣的局勢是不能容忍的，要盡最大努力避免。

9. ……　　車1平2　　10.炮八平五　馬3退1

11. 兵三進一　……

挺兵活傌，準備躍傌助攻，紅方思路清楚。

11. ……　　車2進5

黑進車騎河，控紅傌進攻，著法正確。

12. 後炮平七　……

平炮調整布置線，優勢下不急不躁，表現出良好的心理素質。但最佳著法應走傌三進二，則車2平7，傌二進一，馬1退3，傌一進二！俥七平六，後炮平三，絕殺紅勝。二年級的學生，臨場難以計算出這樣的變化，也可理解。

12. ……　　　車2平7　　13. 相三進五　車7退1

14. 兵五進一　……

進中兵，防車7平5捉炮，鞏固中炮地位，細膩。

14. ……　　　車7平2　　15. 炮七平六　車2退4

16. 傌三進四　包2退6　　17. 炮五退一　卒3進1

18. 炮五進一！　……

進炮阻包，老練。如急於走傌四進三，包2平5，傌三進二，馬5退3，黑窩心馬逃脫，贏棋要費時間。

18. ……　　　馬1退3　　19. 俥六進一　卒3進1

黑進3路卒是廢棋。

20. 傌四進二　車2進2　　21. 炮五退一　車2平4

應當走卒7進1，阻紅傌臥槽。

22. 傌二進四！

棄俥躍傌構成絕殺，紅勝。

習題 1　打譜練習　中炮過河俥對屏風馬平包兌車的布局定式，體會黑方這種陣勢具有徐圖反擊、綿裡藏針的特點，並將定式的最後局面與答案核對。

1. 炮二平五　馬 8 進 7　　2. 傌二進三　車 9 平 8
3. 俥一平二　馬 2 進 3　　4. 兵七進一　卒 7 進 1
5. 俥二進六　包 8 平 9　　6. 俥二平三　包 9 退 1

習題 2　擺湖北陳淑蘭先負上海單霞麗之對局著法，將終局盤面與答案核對。

1. 炮二平五　馬 8 進 7　　2. 傌二進三　車 9 平 8
3. 俥一平二　馬 2 進 3　　4. 兵七進一　卒 7 進 1
5. 俥二進六　包 8 平 9　　6. 俥二平三　包 9 退 1
7. 傌八進七　車 1 進 1　　8. 炮八平九　車 1 平 6
9. 俥三退一　車 8 進 8　　10. 俥九平八　包 9 平 7
11. 俥三平六　包 7 進 5　　12. 傌七退五　車 8 平 6
13. 相三進一　包 7 平 8　　14. 傌五進七　車 6 平 7
15. 傌七退五　包 8 進 3　　16. 傌五退三　車 6 進 8
黑勝。

思考題 1　習題 2 中，紅方第 12 回合「傌窩心，必遭凶」，你能改走哪一步，將好於實戰？

河界三分寬，智謀萬丈深，象棋似布陣，點子如點兵。

——《古詩》

第2課
二年級比賽對局分析(二)

下面這盤對局分析,是王司宇第5輪執後手戰勝西安市青少年宮閻沛侖的實戰過程。

<p align="center">閻沛侖　先負　　王司宇</p>

1. 炮二平五　馬2進3　　2. 傌二進三　卒7進1

進7卒是賽前準備的用反宮馬搶挺7卒來應付當頭炮。

3. 炮八平六　……

紅方先平仕角炮打亂了黑方賽前的準備:俥一平二,包8平6,俥二進八,士4進5,形成紅方進俥壓馬型正中黑方準備的布局套路,現紅方改變了行棋次序,黑方只能臨場隨機應變了。

3. ……　　包8平6　　4. 俥一平二　馬8進7

黑方左馬正起,正著。如死搬硬套走士4進5,則紅俥二進八,包2退1,炮六進六,將5平4,炮六平七,象3進5,俥九進一,車1平3,炮七平六,紅方炮置將口有驚無險(如將4進1,俥九平六殺!),黑方左翼遭紅壓馬車之苦,頗感難受。

改變一個行棋次序,勸君入甕。與其說兒少在比賽,

不如說雙方教練在鬥法，紅方看到對方經常後手喜用反宮馬搶挺7卒，就精心準備了這樣一個陷阱，黑方若不懂此陣，死背棋譜，開局伊始就早早中了圈套。

5.傌八進七　　車1平2

至此雙方布成了五六炮正傌對反宮馬進7卒的基本陣勢。

6.俥九平八　　……

紅出左直車，會遭到黑方包2進4的封鎖，大有不爽之感。一般此時走兵七進一，包2平1，傌七進六，士6進5，俥九進二，車9平8，俥二進九，馬7退8，俥九平七，象7進5，雙方均勢。

6.……　　　卒3進1

挺3卒制紅傌，形成兩頭蛇，不如包2進4封俥來得積極。

象棋小詞典

【梅花譜】象棋書譜。清王再越著。六卷。分前後兩集。每集分上、中、下三卷，均為全局著法。對順手炮、列手炮、過宮炮、屏風馬應當頭炮等，均做了專題研究，細緻深入、豐富多彩。其中八局屏風馬是全書的精華，開創了布局「馬炮爭雄」的方向。在象棋界頗有影響。建國後有整理本出版。

7. 俥二進四　　車9進1

紅方進俥巡河削弱黑兩頭蛇的威力，是一正確的思路，但走俥八進四巡河更佳；黑高左橫車不如改車9平8邀兌搶先，則更為針鋒相對。

8. 兵七進一　　卒3進1　　9. 俥二平七　象3進5

這兩個回合，紅方先手便宜，十分舒心。

10. 傌七進六　　馬7進8

紅躍傌盤河。配合中炮發展攻勢，弈來次序井然；黑方跳外肋馬，棋感不好，應改走車9平2，增援右翼，才是正確的行棋路線。

11. 傌六進五　　車9平4

黑車過宮捉炮重大失誤。

12. 仕六進五？　　……

錯失良機。應改走傌五進三，包6平3（如車4平3，炮六平七，紅方得子佔優），俥七進三，車4進6，俥八進七，車2進2，俥七平八，紅方多子大優。

12. ……　　　車4進2

黑方逃過一劫並佔得好位。

13. 俥七平二　　馬3進5　　14. 炮五進四　車4平5
15. 炮六平五（圖2）……

紅平中炮打車畫蛇添足,如圖 2。應直接走俥二進一吃馬,佔多兵和兵種齊全之勢,仍是稍優局面。

15. …… 　　　車 5 平 8

黑方順勢平車保馬,已呈多子之勢,紅方一著之差,立俥出現被動。

16. 俥二平四　　士 4 進 5

黑方補士,正著。如急於走馬 8 進 7,紅則俥四進三吃包,黑馬 7 進 5,相七進五,包 2 平 6,俥八進九,紅賺回失子,形成均勢。

17. 兵五進一　　馬 8 進 7　　18. 兵五進一　　車 8 平 7

19. 兵五平六　　……

應改走俥八進四,不輕易讓黑卒過河助戰;或改走俥

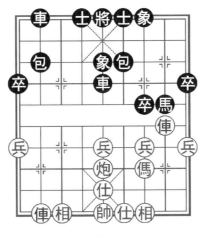

圖 2

三進五，皆好於實戰。

19. ……　　　　卒 7 進 1　　20. 俥四進三　……

速敗，這樣的錯誤稍加思索，就不會犯。

20. ……　　　　馬 7 進 5　　21. 俥四退五　馬 5 進 3
22. 帥五平六　包 2 平 4　　23. 兵六平五　車 7 平 4

構成臥槽馬殺勢，黑勝。

　　習題 3　打譜學定式：中炮對反宮馬搶挺 7 卒紅進俥
壓馬型。將最後盤面與答案核對。

　　1. 炮二平五　馬 2 進 3　　2. 傌二進三　包 8 平 6
　　3. 俥一平二　卒 7 進 1　　4. 俥二進八　士 4 進 5
　　5. 傌八進七　包 2 退 1　　6. 俥二退四　馬 8 進 7
　　7. 炮八平九　車 1 平 2　　8. 俥九平八　包 2 進 5
　　9. 兵三進一　卒 7 進 1　　10. 俥二平三　馬 7 進 6
　　11. 兵七進一　象 7 進 5　　12. 炮五平四　包 6 進 5
　　13. 炮九平四　包 2 平 3　　14. 傌三進四　馬 6 進 4
　　15. 俥八進九　馬 3 退 2　　16. 傌七退五　車 9 平 7
　　17. 俥三進五　象 5 退 7　　18. 傌五進三

紅方稍優。

　　習題 4　擺黑龍江王嘉良先負上海胡榮華之對局著
法，將終局盤面與答案核對。

　　1. 炮二平五　馬 2 進 3　　2. 傌二進三　卒 7 進 1
　　3. 俥一平二　包 8 平 6　　4. 兵五進一　馬 8 進 7

5. 俥二進六	包 6 平 5	6. 傌八進七	車 9 進 2
7. 俥九進一	馬 7 進 6	8. 兵五進一	包 5 進 2
9. 傌七進五	包 5 進 3	10. 相三進五	馬 6 進 5
11. 傌三進五	車 1 進 1	12. 兵三進一	車 1 平 4
13. 兵三進一	車 4 進 5	14. 傌五進三	車 9 平 6
15. 俥九平三	車 6 進 3	16. 仕四進五	包 2 進 2
17. 兵七進一	象 3 進 5	18. 兵三平二	士 4 進 5
19. 俥二平四	車 6 平 3	20. 炮八平六	卒 3 進 1
21. 傌三進二	包 2 退 3	22. 兵二平三	車 3 平 5
23. 兵三進一	卒 3 進 1	24. 兵三進一	卒 3 進 1
25. 兵三進一	卒 3 進 1	26. 傌二進四	士 5 進 6
27. 俥四進一	卒 3 平 4	28. 兵三平四	卒 4 平 5
29. 俥三進八	卒 5 進 1	30. 仕六進五	將 5 平 4

黑勝。

思考題2 習題 4 中，紅方第 5 著如不進俥，再衝中兵，試想黑方的最佳方法，並為黑方走兩著。

象棋是智慧的體操。　　　　　　　　　　──列寧

落棋才知無悔，搏過才知其美。　　──國際大師諸宸

要做火熱的感情與冷靜的理智融為一體的大河，而不可匆忙地、貿然地做出決定，這是象棋藝術永遠不乾涸的源泉之一。

　　　　　　　　　　　　　　　　　──蘇霍姆林斯基

第3課　三年級比賽對局分析(一)

　　周新寧，1997 年生，小學就讀於安徽壽縣實驗小學，6 歲學棋，進步神速，2003 年和 2004 年蟬聯哈爾濱、鄭州第 2 屆和第 3 屆全國青少年棋類棋院象棋比賽個人第二名。也是第 2 屆團體亞軍、第 3 屆團體冠軍的主力成員。

鄭州李坤昊（10 歲）　先負　　壽縣周新寧（8 歲）

　　1.炮二平五　馬２進３　　2.傌二進三　卒７進１
　　3.俥一平二　包８平６
　　黑方布成反宮馬搶挺 7 卒陣式，是賽前的精心準備，意在避開紅方進三兵的變化，也是反宮馬防禦體系中的一種基本陣勢。

　　4.炮八平六　……
　　紅平肋炮，穩健的戰法。如改走俥二進八壓馬延緩黑方出子速度，也是一種攻法，另具攻防變化。

　　4.……　　　馬８進７　　5.傌八進七　車１平２
　　6.兵七進一　馬７進６　　7.俥二進六　士６進５
　　8.俥二平四　馬６進７　　9.傌七進六　……
　　這一段，黑左馬競爭盤河，紅則以右俥驅趕，順利使

己方左傌躍出助攻。開局伊始，雙方力爭主動，著法頗具心計。

 9. ……　　　馬 7 進 5　　10. 相三進五　象 7 進 5
11. 俥九平八　包 2 進 5

黑右包封俥戰法積極，暗伏卒 7 進 1 脅傌的凶著。

 12. 傌三進四　車 9 平 7　　13. 傌四進六　卒 7 進 1
14. 前傌進七　包 6 平 3

長途跋涉的紅傌兌黑呆馬，換來兵種齊全和打開黑方卒林通道，戰法簡明可取。

 15. 俥四平五　卒 7 平 6　　16. 俥五平七　包 3 平 1
17. 傌六進四　車 7 進 4　　18. 傌四進六　車 7 平 4
19. 傌六進七　車 4 退 3　　20. 傌七退六　包 1 平 4
21. 炮六平七　車 4 平 2

紅方平炮七路，暗伏閃擊抽車得子的手段；黑方聯霸王車，應對工整。

 22. 傌六退四　前車進 2！（圖 3-1）

如圖 3-1，紅傌以退為進準備右移側擊；黑方進車邀兌搶佔要道，是著法精巧的好手，至此黑方形勢得到改觀。

 23. 兵七進一　前車平 3　　24. 炮七進四　……

紅方應改走兵七進一去車。

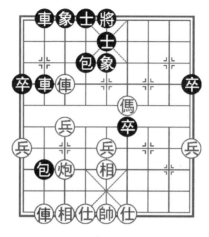

圖 3-1

24. ……　　　象 5 進 3　　25. 炮七平五　象 3 退 5
26. 傌四進二　包 2 進 1 !
黑方進包壓俥，不給其活動餘地，緊著！

27. 炮五平一　包 4 平 1　　28. 傌二退四　……
紅方退傌毫無積極意義，應改走炮一平九去卒，才是
實惠著法。

28. ……　　　包 1 進 4
29. 兵一進一　車 2 進 6 !
黑車過河開始反攻，紅要窮於應付！

30. 兵五進一　卒 6 平 5　　31. 傌四進六　卒 5 平 4
32. 俥八平九　……
由於紅俥被長期封壓，導致心理變態，技術變形，此

手平伸邊隅就是最好例證，仍應改走炮一平九吃卒，耐心尋求戰機。

32. ……　　卒1進1　　33. 俥九進二　包2退1
34. 俥九退一　包2進1　　35. 俥九進一　卒1進1

雙方若循環不變，按棋規判「長攔」作和。黑方見多卒佔勢，遂主動變著，表現出三年級棋童的大局觀和勇往直前的爭先精神。

36. 俥九平七　車2平6　　37. 俥七進四　包1平5
38. 仕六進五　包2退4　　39. 炮一平四　……

紅方平炮肋道，軟著，不如改走俥七退一攔包。

39. ……　　包2平7　　40. 帥五平六　包7退1

黑方平包叫悶、退包拴鏈，得子在望，走得精巧！

象棋小詞典

【江湖殘局】也稱「江湖秘譜」。民間排局的一種。舊時流落江湖之藝人用賺錢謀生之棋局。棋勢特點為都有一個引人入套的假象，粗看似先走者很易取勝，實則恰恰是劣著，從而上當。一般著法深奧，攻守雙方均有各種陷阱及解著、伏著，江湖藝人設局應戰時，還可由對方自由選擇先走或後走。

著名的有「四大各局」及「跨海征東」等。

41. 炮四平五　　將5平6

紅方平中炮企圖擺脫拴鏈，即伏傌六進七，將5平
6，炮五進二，兌包、捉包，輕鬆擺脫；黑方出將，不給紅
方任何機會，著法老練。若急於得子走包5平4，則前功
盡棄。

42. 兵一進一　　包5平4（圖3-2）

如圖3-2，這個回合紅方進邊兵渡河，實屬無奈，因
無好棋可走；黑方平包打死紅傌，勝局已定，只是時間問
題。

43. 兵一平二　包4退3		44. 帥六平五　車6進2	
45. 兵二平三　象5進7		46. 傌七退三　象7退5	
47. 傌七平三　包7平6		48. 炮五退三　包6平5	
49. 炮五平四　卒4進1		50. 傌三平二　卒4進1	

紅方只能以傌走閑，黑方小卒長驅直入，表現出紅方

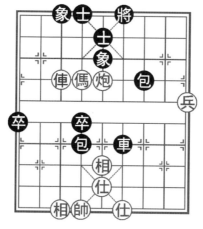

圖3-2

頑強抵抗不服輸的精神以及黑方不急不躁、耐心細緻的意志品質。

51. 俥二進六	將 6 進 1	52. 俥二退六	卒 4 進 1
53. 相七進九	卒 1 進 1	54. 相九進七	卒 1 平 2
55. 俥二進五	將 6 退 1	56. 俥二退五	卒 2 平 3
57. 俥二進六	將 6 進 1	58. 俥二退一	將 6 退 1
59. 俥二退五	卒 3 平 4	60. 炮四平五	……

紅方為解黑前卒進 1 之鐵門拴殺，平炮中路送吃，既是無奈也是唯一的一手，紅方仍在堅持的精神，躍然枰上。

60. ……	卒 4 平 5	61. 俥二平五	包 5 平 7
62. 俥五平三	包 4 平 5！		

黑方棄包造殺，已逼紅方至絕境。

63. 俥三退三	包 7 平 6	64. 相七退九	包 6 進 6
65. 俥三平四	車 6 進 1		

黑勝。

紋枰對坐，從容談兵，研究棋藝，推陳出新，棋雖小道，品德最尊，中國絕藝，源遠根深，繼承發揚，專賴後昆，敬待能者，奪取冠軍。

——陳毅

運籌帷幄之中，決勝千里之外。

——《古詩》

習題5 打譜練習　五七炮棄雙兵對反宮馬的布局陣式，欣賞和思考此種開局並將此布陣的盤面與答案核對。

1. 炮二平五	馬 2 進 3	2. 傌二進三	包 8 平 6
3. 俥一平二	馬 8 進 7	4. 兵三進一	卒 3 進 1
5. 傌八進九	象 7 進 5	6. 炮八平七	車 1 平 2
7. 俥九平八	包 2 進 4	8. 兵七進一	卒 3 進 1
9. 兵三進一	卒 7 進 1	10. 俥二進四	包 2 平 3
11. 俥八進九	包 3 進 3	12. 仕六進五	馬 3 退 2
13. 炮五進四	士 6 進 5	14. 炮五退一	馬 2 進 3

習題6　擺重慶洪智先勝河北張江之對局著法，並將終局盤面與答案核對，欣賞實戰過程並說出雙方布陣的名稱。

1. 炮二平五	馬 2 進 3	2. 傌二進三	包 8 平 6
3. 俥一平二	馬 8 進 7	4. 兵七進一	包 2 平 1
5. 炮八進四	車 1 平 2	6. 炮八平五	馬 3 進 5
7. 炮五進四	車 2 進 7	8. 傌九進二	車 2 進 2
9. 俥二進五	包 6 平 2	10. 炮五退二	包 2 進 3
11. 兵七進一	車 9 平 8	12. 俥二平六	車 2 平 3
13. 俥九平六	包 1 退 2	14. 相三進五	車 3 退 3
15. 仕六進五	包 2 進 4	16. 帥五平六	車 3 平 1
17. 後俥平八	車 1 進 3	18. 帥六進一	車 1 退 1
19. 帥六退一	車 1 進 1	20. 帥六進一	車 8 進 2
21. 兵三進一	車 1 退 1	22. 帥六退一	車 1 進 1
23. 帥六進一	包 2 平 5	24. 俥八進七！	車 1 退 1

25. 帥六退一　車 1 進 1　　26. 帥六進一　　車 8 平 3

27. 傌三進四

躍傌一錘定音！伏傌四進五再俥六進四殺，紅勝。

　　思考題 3　在老師的指導下，談談反宮馬布局以其穩健兼具彈性的特點成為繼順手包和屏風馬之後對抗中炮進攻的主流布局，它的布局構思與顯著特徵是什麼？

　　有勇氣在自己生活中嘗試解決象棋新問題的人，正是那些使棋藝臻於偉大的人！那些僅僅循規蹈矩的人，並不是在使棋藝進步，只是在使象棋的水準得以維持下去。

　　　　　　　　　　　　　　　　　　——泰戈爾

　　臨殺勿急，穩中取勝，一招不慎，滿盤皆輸。

　　　　　　　　　　　　　　　　　　——《棋諺》

第4課
三年級比賽對局分析(二)

　　黃帥，安徽壽縣實驗小學三年級學生，7歲學棋，進步較快，意志堅強。在首次參加第三屆全國青少年棋院棋類比賽中，前三輪三戰皆北，但毫不氣餒，在以後的比賽中連戰連捷，最終取得第六名。茲選第10輪對鄭州棋牌協會付若琛的比賽，作對局分析。

　　　　黃帥　先勝　　付若琛

　1. 炮二平五　包8平5　　2. 俥一進一　……

　　搶抬橫俥可確保走成先手順炮橫俥的局面。如先走傌二進三，黑方可車9進1搶出橫車，則紅方準備的布局計劃落空。此手應是紅方注重戰略性的一招。

　2. ……　　　馬8進7

　　如改走包5進4，則仕六進五，黑方雖可得中兵，也打亂了紅方橫俥穿宮的戰略部署，但影響出子速度、陣形上也會存在一些不足，有利有弊。

　3. 傌二進三　車9平8　　4. 俥一平六　馬2進3

　　可先走車8進4巡河呼應右翼，待紅傌八進七後，再馬2進3，這樣的布陣較為穩健。

5. 傌八進七　車1進1

提右橫車行棋方向有誤,會招致右馬受攻。還應改走車8進4巡河為正著。

6. 俥九進一　……

走雙橫俥嫌緩,應直接走俥六進五脅馬積極。

6. ……　　車1平6　　7. 俥六進五　卒5進1

8. 兵七進一　……

又是一步緩著。立即走俥六平七吃卒壓馬,黑方難辦,以下黑若走馬3進5,則炮八進四,黑有失子的危險;又若走馬7退5,則俥九平六,紅方下伏俥六進七,大佔優勢。

8. ……　　車6進4　　9. 炮五進二　士6進5

走馬3進5才是正應,以下紅炮五進二,象7進5,好於實戰。

10. 相七進五　車8進4　　11. 兵三進一　車6進1

12. 炮五退一　車6平7　　13. 傌七進六　包2進3

進包拴鏈好棋,削弱紅方攻勢。

14. 炮八平七　包2平4　　15. 俥六退二　　馬3進5

連俥重炮臥槽傌,宮內老將挨死打。

——《棋諺》

16. 炮五進二　象 3 進 5　　17. 俥六進四！　馬 5 進 6
（圖 4 ）

如圖 4-1，黑馬騎河咬紅三路傌，看似爭先的好手，但：

18. 炮七進四！……

紅飛炮取卒棄傌要殺，乃爭先取勢的佳著！黑方已難招架，由此可見黑方第 16 回合改走象 7 進 5，才是正著，方可安然無恙。

18. ……　　　將 5 平 6

出將已很無奈，如改走士 5 退 4，則炮七進三，士 4 進 5，俥九平八，黑方立潰。

19. 俥九平四　馬 7 進 5　　20. 俥六退二　將 6 平 5

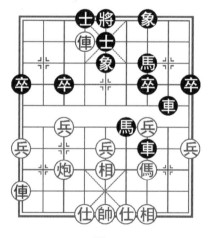

圖 4

21. 俥六進二　將 5 平 6　　22. 俥六退二　將 6 平 5
23. 炮七平五　……

以炮兌馬前功盡棄。應改走俥六進二，將 5 平 4，炮七平三，象 5 進 7，兵三進一，車 7 退 2，傌三進四，車 7 平 6，傌四進二，車 6 進 4，俥六退二，車 6 進 1，帥五進一，馬 5 進 7，相五進三，紅方大優。

23. ……　　　　馬 6 進 7

吃傌是最後的敗著。應改走馬 6 退 5，俥六平五，車 7 進 1，俥四進七，雖少卒，但戰線漫長，不致速潰。

24. 仕六進五　……

看不到連續成殺的棋，是很遺憾的。此時只需走俥四平六即可一氣呵成殺棋，黑只能將 5 平 6，前俥進三，將 6 進 1（如士 5 退 4，則俥六平四殺），後俥平四，士 5 進 6，俥四進六，將 6 進 1，俥六平四，連殺勝。望兒少朋友記住此時連殺的盤面。

24. ……　　　　車 7 平 5

應改走車 8 平 2，尚可堅持。

25. 帥五平六　車 5 退 3　　26. 俥六平五　車 8 平 4
27. 帥六平五　車 4 進 1　　28. 俥四進七　馬 7 退 6
29. 俥五進一　馬 6 進 4　　30. 仕五進六

至此黑方失子失勢，認輸。

習題7 打譜學定式：順炮橫俥對直車，紅巡河炮式布局定式，將最後局面與答案核對。

1. 炮二平五	包 8 平 5	2. 俥一進一	馬 8 進 7
3. 傌二進三	車 9 平 8	4. 俥一平六	車 8 進 4
5. 傌八進七	馬 2 進 3	6. 炮八進二	卒 3 進 1
7. 俥六進五	士 4 進 5	8. 俥六平七	馬 3 退 4
9. 兵三進一	象 3 進 1	10. 炮八進二	車 8 平 4

雙方對峙。

習題8 選順炮橫俥對包擊中兵的實戰局例一則，擺出其著法並將終局盤面與答案核對。

火車頭　才溢　先勝　　　北京　楊德琪

1. 炮二平五	包 8 平 5	2. 俥一進一	包 5 進 4
3. 仕六進五	象 3 進 5	4. 傌二進三	包 5 退 2
5. 傌八進七	車 9 進 1	6. 炮八平九	馬 2 進 4
7. 俥一平四	車 1 平 2	8. 俥九平八	馬 8 進 9
9. 俥四進三	包 2 進 4	10. 兵三進一	車 9 平 8
11. 俥四平六	卒 9 進 1	12. 炮九進四	車 2 進 1
13. 帥五平六	車 8 進 5	14. 炮五進一	包 2 退 2
15. 炮五進三	士 4 進 5	16. 傌三進五	卒 3 進 1
17. 炮九進三	車 2 平 1	18. 兵七進一	車 1 退 1
19. 俥六進四	馬 9 進 8	20. 兵七進一	馬 8 退 7
21. 炮五平八	象 5 進 3	22. 俥六退二	車 8 平 6
23. 俥八進四	車 6 退 4	24. 兵九進一	包 5 平 8
25. 相七進五	車 6 平 4	26. 俥六進一	士 5 進 4
27. 炮八平六	士 4 退 5	28. 帥六平五	車 1 平 4

29.炮六平九　車4進2　　30.傌七進六　包2退2

31.傌五進四　包8退2　　32.俥八進二　卒7進1

33.炮九進一　馬7進6　　34.傌六進四

黑局勢陷入困境，超時判負。

　　思考題4　習題8中，紅方第13著帥五平六您能想出它的作用嗎？

象棋小詞典

　　【四大名局】指「七星聚會」、「蚯蚓降龍」、「野馬操田」、「千里獨行」四個排局名作。刊於清山樂居士《百局象棋譜》。為便於記憶，又概括為「七星聚會降龍，野馬千里獨行」兩語。由於編排精巧，變化多端，引人入勝，長期以來廣泛流行於民間。並經歷代棋手鑽研深化，推陳出新，日趨豐富多彩。

　　「不下棋就不可能充分增強智能和記憶力，下棋應當作為智能修養的科目之一列入小學教學大綱」。

<div align="right">——蘇霍姆林斯基</div>

　　即使在人生中，也和國際象棋一樣能聰明地預見的人，才能獲勝。

<div align="right">——巴克斯頓</div>

第5課
三年級女子比賽對局分析(一)

夏雪霏,女,安徽壽縣實驗小學三年級學生,6歲學棋,文化課和棋藝齊頭並進。參加了第3屆鄭州和第5屆大連全國青少年棋院棋類象棋比賽,兩次獲得個人賽第三名。茲選 2004 年對西安市碑林少年宮付媛媛的比賽,作對局分析。

付緩緩(10歲)　先負　　夏雪霏(8歲)

1.炮二平五　馬8進7　　2.傌二進三　車9平8
3.俥一平二　包2平5

黑方如改走包 8 進 4,則紅兵三進一,包 2 平 5,傌八進七,馬 2 進 3,兵七進一,車 1 平 2,俥九平八,車 2 進 4,形成中包兩頭蛇對左炮封車轉半途列包的流行定式。現直接補列包,形成左炮不封車型,屬於小列手包範疇,意在盡快啟動右翼大子,也是一種戰法。

4.俥二進六　……

紅俥過河急攻著法。另有傌八進七與炮八平六等多種選擇,相比之下較為穩健。

4.……　　　馬2進3

黑如改走包 8 平 9，則俥二進三（若俥二平三，車 8 進 2，以下黑有退包反擊），馬 7 退 8，傌八進七，紅方仍持先手。

5. 俥二平三　車 1 平 2

紅方平車掃卒，黑出車提炮，皆屬當然之著，雙方對搶先手。

6. 俥三進一　……

吃馬，錯著！應改走傌八進七，則馬 7 退 5，俥九平八，車 2 進 6，炮八平九，車 2 平 3，俥八進二，包 8 平 6，雙方對攻，紅勢不錯。

6. ……　　　車 2 進 7　　7. 傌八進九　包 8 進 4

紅方由於上一著吃馬，被迫左傌屯邊，落了後手；黑方伸包過河，搶紅中兵，是積極的好手。

象棋小詞典

【淵深海闊】象棋書譜。清陳文乾編。成書於嘉慶十三年（1808 年）。十六卷，共三百七十局。整理匯編了當時流行於民間的各種殘局、排局名作。如《七星》、《跨海征東》等。收錄較全。並按雙方子力分類介紹，以利參考查閱。

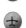
8. 兵三進一 ……

兒少棋手只看一步棋的通病再現棋枰。只看到進兵拆除包架保護中兵兼可活傌，看不到黑方有平包攻相倒打紅傌之棋。由此紅方立陷絕境，看來多想一步棋是何等的重要。

8. …… 包 8 平 7 (圖 5)

如圖 5-1，黑包打傌瞄相，雙車皆在明處，紅方已難以招架，敗局已定。

9. 傌三平四 包 7 進 3 10. 仕四進五 包 7 平 9
11. 傌三進四 ……

面對黑方的抽將戰術，不加防範而進傌，真不應該。無論如何應帥五平四防一手，不至於丟傌，立潰！

圖 5

11. ……　　　　車 8 進 9　　12. 仕五退四　車 8 退 7

　　紅方丟俥，認負。其實黑方包 5 進 4 可連殺，紅若補仕或撤中炮，黑均有車 8 退 1 的殺著。

　　習題 9　打譜練習　中炮正傌兩頭蛇對左包封俥轉半途列炮布局定式，欣賞此布局，雙方激烈對攻的場面並將完成盤面與答案核對。

　　1. 炮二平五　馬 8 進 7　　2. 傌二進三　車 9 平 8
　　3. 俥一平二　包 8 進 4　　4. 兵三進一　包 2 平 5
　　5. 傌八進七　馬 2 進 3　　6. 兵七進一　車 1 平 2
　　7. 俥九平八　車 2 進 4　　8. 炮八平九　車 2 平 8
　　9. 俥八進六　包 8 平 7　　10. 俥八平七　前車進 5
　　11. 傌三退二　車 8 進 9　　12. 俥七進一　車 8 平 7
　　13. 俥七進二　包 7 進 1
　　雙方對攻激烈、變化繁複。

　　習題 10　擺廈門蔡忠誠先負瀋陽金松之短小、精悍的對局著法，欣賞紅方自始至終一子未過河僅 19 個回合就落敗的少見「場景」，並將最後局面與答案核對。

　　1. 炮二平五　馬 8 進 7　　2. 傌二進三　車 9 平 8
　　3. 傌八進七　包 2 平 5　　4. 俥九平八　馬 2 進 3
　　5. 俥一進一　車 1 進 1　　6. 俥一平四　車 8 進 1
　　7. 兵七進一　卒 7 進 1　　8. 傌七進六　車 1 平 6
　　9. 俥八進一　包 8 進 4！　　10. 俥四平六　馬 7 進 6
　　11. 傌六進四　車 6 進 3　　12. 炮八平七　車 8 進 4
　　13. 俥八進三　士 6 進 5　　14. 俥六平二　將 5 平 6

15. 仕四進五　包5進4　16. 俥八退一　包5退2

17. 炮七進一　車6進3　18. 俥二退一　車8平6

19. 炮七平五　前車平7

紅方失子失勢，故推枰認負。

思考題5　習題10中紅方第7回合兵七進一您感覺如何？想一想您有好的走法嗎？

「在學校裡開展這項活動，可以極好地鍛鍊學生思維的條理化，增強記憶能力，判斷能力和獨立思考能力，還有助於學生競爭意識和意志品質的培養。」

——陳兆雄

象棋對每一個幸福的家庭都是必不可少的！

——普希金

第6課
三年級女子比賽對局分析（二）

　　趙天怡，女，安徽壽縣實驗小學三年級學生，6歲學棋進步神速，代表學校連續參加過四屆全國青少年棋院棋類比賽，分別在哈爾濱、鄭州、北京蟬聯第3屆、第4屆、第5屆象棋賽個人第一名，大連第6屆比賽獲個人第四名。茲選她在第3屆比賽中遭遇同隊隊員李星的戰例，作對局分析。

　　　　李星（12歲）　　先勝　　　趙天怡（8歲）

　　1.炮二平五　馬2進3　　2.傌二進三　卒7進1
　　3.兵七進一　包8平6　　4.俥一平二　馬8進7
　　5.炮八平七　……

　　紅方平炮射馬，此時並不可取。若要走炮八平七需作行棋次序的變動：先走俥二進六，則士4進5（是對補象的改進。如馬7進6，兵七進一！卒3進1，炮八平七！象3進5，俥二平四捉雙得子，紅方大優，兒少朋友在學棋時，務必記住此處的陷阱），紅再炮八平七，待黑補士的情況下，可以這樣選擇，因為黑方沒有了包2退1後包左移的手段。

　　另外，紅方此時還有炮八進四或炮八平六較為常見的著法，而成五八炮或五六炮，另具攻防變化。

5.……　　　象3進5　　6.俥二進六　車9進2

伸車護馬好棋，準備馬7進6盤河爭先。

7.俥二平三　包2進1？

紅方平俥壓馬，必然之著；黑方進一步包是壞棋，棋諺云：「包逢夾道必死。」如果單純是為了保中卒，包6退1不比包2進1好嗎？正確著法應改走包2進4，則兵五進一，士4進5，傌九進八，車1平4，俥九平八，車4進6，炮七進一，包2退6（如誤走包2進1，俥八進二，車4平3，俥八進七，馬3退2，傌九進七，紅優），炮五進四，包2平4，炮五退一，車4退1，黑方可以滿意。

8.炮七進四　士4進5

紅方揮炮取卒，已感覺到黑包對紅俥的威脅。但不如改走傌八進九，士4進5，俥九平八，俥一平二，再炮七進四，黑若卒5進1逐俥，則炮七平九雙俥奪包，紅優；黑方補士固防，正著。

在藝術上沒有平坦的大道，只有不畏艱險，沿著陡峭的山路攀登的人，才有希望到達大師的頂點。

——馬克思

人不光是靠他生來就擁有的一切，而是靠他從象棋中所得到的一切來造就自己。

——歌德

9.傌八進七　車1平2　　10.俥九進一（圖6）……

黑方以上撐士、出車都是在謀劃困三路紅俥，現紅方俥九進一，全然未察俥已身陷囹圄，如圖6。

10.……　　　　卒5進1！　　11.炮七平九　馬3進1

以馬兌炮前後脫節，錯失困俥良機，應改走包6進5，閃擊紅傌暗伏馬7進5打俥捉炮，紅若逃俥則白丟一馬；若走炮五進三，則馬7進5，俥三進二，馬3進1，黑方得子佔優。

12.俥九平八　包6進5

現在進包打傌為時已晚，幫倒忙，只能吐去一子，走包2退1，俥三平九，馬7進6，炮五進三，車9平8，雖少卒形勢落後，但暫無大礙，尚可糾纏。

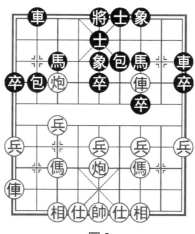

圖6

13. 炮五進三　車 9 平 8

黑方出車造成紅方追回棄子後，必定又賺一子，況右翼空虛，黑勢已難收拾。此時唯一的堅持著法是：包 2 退 1，俥三平九，包 6 退 5，不會速敗。

14. 俥八進五　車 2 進 3　　15. 俥三平八　將 5 平 4

出將解殺又是錯著，造成紅方照將後先手吃馬。棋雖已輸定，也應改走馬 7 進 5，雙馬任你吃，不會立潰，少兒棋手解殺的思維過於簡單，由此為鑒。

16. 俥八平六　將 4 平 5　　17. 俥六平九　將 5 平 4
18. 俥九平六　將 4 平 5　　19. 仕六進五　包 6 退 3
20. 帥五平六

至此，黑方欲解殺，需再丟一子，認負。

開局炮勝俥，殘局俥勝炮。　　　　　　　　　　——《棋諺》

習題 11　打譜練習　中炮巡河進 7 兵對反宮馬左象的布局定式，將此定式的最後局面與答案核對。

1. 炮二平五	馬 2 進 3	2. 傌二進三	包 8 平 6
3. 俥一平二	馬 8 進 7	4. 兵七進一	卒 7 進 1
5. 炮八進二	象 7 進 5	6. 傌八進七	馬 7 進 6
7. 俥二進六	士 6 進 5	8. 俥二平四	馬 6 進 7
9. 炮五平六	車 9 平 8	10. 相七進五	卒 1 進 1
11. 傌七進六			

形成對峙局面，紅稍佔主動。

習題 12　擺安徽梅娜先和上海萬春林之對局著法，並將終局盤面與答案核對。請說出前五個回合雙方布局的名稱。

1. 炮二平五	馬 2 進 3	2. 傌二進三	卒 7 進 1
3. 俥一平二	包 8 平 6	4. 兵七進一	馬 8 進 7
5. 俥二進六	車 9 進 2	6. 炮八進四	車 9 平 8
7. 俥二平三	包 6 退 1	8. 傌八進七	士 4 進 5
9. 俥九進一	象 3 進 5	10. 俥九平六	包 2 退 1
11. 兵五進一	包 6 平 7	12. 俥三平四	馬 7 進 8
13. 俥四平三	馬 8 退 7	14. 俥三平四	馬 7 進 8
15. 兵五進一	卒 7 進 1	16. 俥四平三	馬 8 進 6
17. 俥三退二	馬 6 進 5	18. 相三進五	卒 5 進 1
19. 傌三進五	包 2 平 3	20. 傌五進六	車 1 平 4
21. 俥六進三	馬 3 退 1	22. 炮八退五	卒 3 進 1
23. 傌七進五	馬 1 進 2	24. 兵七進一	象 5 進 3
25. 炮八平六	車 4 進 3	26. 俥六平四	車 4 平 5

27. 炮六平三！	卒 5 進 1	28. 俥四進二！	車 8 進 1
29. 俥三進二！	車 5 平 6	30. 傌六進四	車 8 平 7
31. 炮三進五	包 7 進 5	32. 傌四退五	馬 2 進 4
33. 傌五退三	馬 4 進 5	34. 傌三進五	象 3 退 5
35. 傌五進六	包 3 平 1	36. 炮三平九	包 1 進 5

37. 兵一進一

形成雙方皆是馬包士象全的正和局面。

　　思考題6　習題 12 中，當紅方落下第 29 手棋時，枰面上出現四個車同在卒林線上的罕見局勢，您能用什麼樣的語言來描述？

象棋小詞典

　　[金鵬十八變]　象棋書譜。作者佚名。成書年月不詳。明嘉靖十九年（1540 年）編成的《百川書志》有此譜錄，估計在此之前已經成書（兩卷，一說四卷）。明胡應麟《莊岳委談》有「今《金鵬》等譜」之說，實係泛指明代刊印的各種象棋書譜。

　　古代以鵬為神鳥，「金鵬」意喻其變化神妙莫測。《金鵬十八變》一書，不僅系統闡述鬥炮局的各種變化，同時也指出屏風馬的戰略方向。

第7課
四年級比賽對局分析

陶然同學，1995年生，畢業於壽縣實驗小學，6歲學棋，天資聰明，2004年參加鄭州第3屆全國青少年棋院棋類象棋比賽，獲男子10歲組個人第五名。下面是陶然第10輪對陣8歲組冠軍上海胡榮華象棋學校葛超然的比賽。

<div align="center">

葛超然　　先和　　　陶然

</div>

1. 炮二平五　馬2進3　　2. 傌二進三　卒7進1

3. 兵七進一　包8進6　　4. 俥一平二　馬8進7

5. 炮八平六　車9進1

雙方布成五六炮進七兵對反宮馬挺7卒的基本陣勢。現黑起左橫車，準備過宮牽制紅方左翼兵力。

6. 傌八進七　馬7進6

黑方可考慮車9平4，則紅仕四進五，馬7進6，俥九平八，車4進3，可以滿意。

7. 俥九平八　車1平2　　8. 俥八進五　……

紅俥倒騎河捉馬，爭先之著。

8. ……　　　馬6進7　　9. 俥八平三　馬7進5

10. 相三進五　象3進5　11. 俥三平四　車9平4

紅方平俥捉包，企圖讓黑方補士，阻止黑左車右移，不如改走俥三退一巡河為好，可以避免黑車過宮捉炮爭先；黑方左車穿宮，對捉紅炮，爭先佳著。

12. 仕四進五　士4進5　13. 俥二進四　車4進5
14. 傌七進八　……

紅方防傌被壓而跳外肋，正著，如誤走傌七進六，則黑包2進3，成絲線拴牛，紅方被動。

14. ……　　包2進2　15. 俥四退一　……

紅方退俥嫌軟。可改走兵七進一驅車，以下黑有兩種選擇，演示如下：①包2平6，則紅傌八退六，卒3進1，俥二平八，車2進5，傌六進八，兌車後局勢平穩，紅方可戰；②卒3進1，俥四平七，車4進1，俥七進二，包6平3，仕五進六，紅勢不差。

15. ……　車4平2（圖7）

如圖7-1，由於上一手紅方退俥，現黑平車捉傌，致使紅傌處境尷尬。至此，黑方已呈反先趨勢。

16. 兵七進一　卒3進1

紅方為活傌，損失慘重，既送兵又為黑方活通馬路。

17. 俥四平六　前車平1　18. 傌三進四　……

紅方進傌強攻，急躁！有這樣的背景：這是葛超然與

圖7

陶然隊員第 10 輪的比賽，前 9 輪小葛保持不敗，現久攻不下，強攻心情油然而生。

18. ……	車 1 平 5	19. 傌四進六	包 2 平 4
20. 炮六進三	馬 3 進 4	21. 俥六進一	車 5 平 2
22. 俥六退一	後車平 4		

黑方枰面已多 3 卒，現平車邀兌，戰術合理。

23. 俥六平五　包 6 平 9

黑方應改走車 4 進 3 保中卒，紅若俥二進二，則卒 1 進 1，紅傌危在旦夕之勢，黑前景看好。

24. 俥五進二　包 9 進 4　　25. 俥五退一　……

紅方退俥莫明其妙，應該刻不容緩地殺卒。

25. ……　　　包 9 進 3

仍應走卒 1 進 1，準備渡河欺傌。

26. 俥二平一　包 9 平 8　　27. 俥五平二　包 8 平 9
28. 傌八進六　包 9 退 3　　29. 傌六進四　士 5 進 6
30. 傌四退三　包 9 平 7　　31. 傌三進二　士 6 進 5
32. 俥一平四　……

不如改走傌二進三，則將 5 平 6，俥一進二殺卒，伏俥一進三，較有威脅。

32. ……　　　車 4 進 6　　33. 傌四進三　將 5 平 4
34. 俥二退一　車 4 退 4　　35. 俥四平六　象 5 進 7

至此雙方同意和棋。其實黑方淨多 3 個卒，演繹下去，勝算較大。

習題 13　打譜練習　五六炮正傌對反宮馬右橫車布局陣式，並與本課反宮馬左橫車作比較，然後將此布陣局勢與答案核對。

1. 炮二平五　馬 2 進 3　　2. 傌二進三　包 8 平 6
3. 俥一平二　馬 8 進 7　　4. 炮八平六　車 1 進 1
5. 傌八進七　車 1 平 4　　6. 仕六進五　卒 7 進 1
7. 俥九平八　車 4 進 5　　8. 俥二進六　車 9 進 2
9. 兵三進一　卒 7 進 1　　10. 俥二平三　卒 3 進 1
11. 俥三退二　馬 7 進 6

黑因 3 卒挺起，爭得了馬 7 進 6 這步棋，可以與紅方糾纏。

習題 14 擺出寧夏吳慶斌先勝貴州唐方雲對局著法，並將終局盤面與答案核對。此局是中炮對反宮馬開局，根據前面學習的反宮馬布局特點，你認為對黑方第 4 回合的著法應改走什麼？

1. 炮二平五	馬 2 進 3	2. 傌二進三 包 8 平 6
3. 俥一平二	馬 8 進 7	4. 傌八進七 車 1 進 1？
5. 炮八平九	車 1 平 4	6. 俥九平八 車 4 進 5
7. 兵三進一	車 4 平 3	8. 傌三進四 卒 3 進 1
9. 傌四進五	馬 3 進 5	10. 炮五進四 包 2 進 4
11. 炮五退一	包 6 平 2	12. 炮九進四 將 5 進 1
13. 俥二進八	將 5 進 1	14. 俥二退六 將 5 退 1
15. 炮九平五	將 5 平 4	16. 俥二平六 包 2 平 4
17. 俥八進一	士 4 進 5	18. 後炮平六 包 4 平 2
19. 炮五平六		

重炮殺黑將，紅勝。

思考題 7 您能說出五六炮正傌對反宮馬布局，黑方起「左橫車」或「右橫車」都有些什麼目的嗎？實在想不好，再看思考題參考答案。

小卒坐大堂，將帥活不長。

——《棋諺》

第 8 課
五年級比賽對局分析

　　陶然和周新寧參加鄭州全國青少年棋院棋類比賽之後，一直堅持訓練，備戰北京第四屆全國青少年棋院棋類比賽，茲選參賽前 2005 年 1 月 9 日的一局熱身賽，作對局分析。

<p align="center">陶然　先和　　周新寧</p>

1.炮二平五　包 2 平 5　　2.傌二進三　馬 2 進 3
3.俥一平二　馬 8 進 7

　　至此形成小列手炮。古譜中的開局次序是：①炮二平五，包 2 平 5；②傌二進三，馬 8 進 7（黑馬），稱為小列手炮。如改走馬 8 進 9（左馬屯邊）稱為大列手炮。

4.俥二進六　……

　　進車急攻之著。另有傌八進七與炮八平六兩種選擇，相比之下較為穩健。

4.……　　車 1 進 1

　　黑面對紅俥攻馬的威脅，理應走車 1 平 2 對搶先手，以下紅如傌八進七，則卒 3 進 1，俥二平三，馬 7 退 5，俥九平八，車 2 進 6，炮八平九，車 2 平 3，俥八進二，車 9

進1，形成對攻局面。現黑起橫車，刻意求變，意在設置圈套製造「騙局」。

5. 傌八進七 ……

左傌正起，加強左翼大子出動，不為平車壓傌而心動，黑方預謀破產。此手紅若平傌掃卒，也是當然之著，接下來馬7退8是陷阱，紅如傌三進三，則中「棄象陷傌」計！以下包5平7！炮八進二，象3進5（也可包7進5直接得子），炮八平一，包7進5，炮一進五，包7退7，炮一平三，象5退7，黑方多子佔優。

5. ……	車1平6	6. 傌九平八	車9進2
7. 炮八平九	卒7進1	8. 兵七進一	馬7進6

左馬爭先盤河，至此黑方已取得滿意的布局。

9. 傌二退一 包8平7
10. 傌八進五（圖8）……

如圖8-1形勢，紅方圍繞黑方河沿一線，展開激烈爭奪。這一段雙方快速運子，攻守俱緊。

10. …… 包7退1

縮包準備在紅方三路線上做文章，構思精巧。

11. 傌二平三 包5平7

紅方吃卒強行打通河沿線，欠妥；黑方平包轟傌，失算，應改走馬6退7，則傌三平六，卒3進1！馬踏雙傌，

圖 8

紅方敗勢。

12. 俥三平四　車 6 進 3　　13. 俥八平四　前包進 5

14. 傌七進六　象 7 進 5

如改走前包平 1，則相七進九，包 7 進 8，仕四進五，象 7 進 5，傌六進五，馬 3 進 5，炮五進四，士 4 進 5，紅方多兵佔優。

15. 炮九平三　包 7 進 6　　16. 傌六進五　馬 3 進 5

17. 炮五進四　士 6 進 5　　18. 兵三進一　車 9 平 8

19. 仕四進五　車 8 進 1

紅方撐仕嫌緩，應改走兵五進一渡河助戰，鞏固中炮地位，黑難辦；黑方進車撞炮，及時。

20. 炮五平九？　……

貪吃卒棋勢走鬆，仍應走炮五退二，以下出帥造殺，三兵過河助陣，前景樂觀。

20.……　　　卒3進1　21.炮九平四　卒3進1
22.兵三進一　車8進3　23.兵三進一?　……
一錯再錯，應走兵五進一，仍是勝勢。

23.……　　　車8平5　24.炮四平一　車5平9
25.炮一平二　車9平7　26.兵三平四　包7平2
27.相三進五　卒3平4
改走卒3平2，困死紅邊兵，和勢甚濃。

28.兵四平五　……
應改走兵九進一，仍可爭勝。

28.……　　　車7退2　29.俥四平三　象5進7
30.炮二平四　包2進2　31.兵九進一　卒4平5
雙方同意作和。

象棋小詞典

[夢入神機]　象棋書譜。作者佚名。約刊印於明嘉靖之前。據清《內閣藏書目錄》載，原書有十二卷。現存卷一、二、三之殘本，有一百八十五局；卷七一冊，有殘局一百局。均為圖勢，以紅先勝局為主，局勢雖大多簡單，但甚精彩。是現存較早的一部古譜。1984有整理本出版。

習題 15 打譜練習　本課小列手炮布局中黑方棄象陷俥騙局的破解，並將最後盤面與答案核對。

1. 炮二平五	包 2 平 5	2. 俥二進三	馬 2 進 3
3. 俥一平二	馬 8 進 7	4. 俥二進六	車 1 進 1
5. 俥二平三	馬 7 退 8	6. 俥八進七！	包 8 平 7
7. 炮八進二！	包 5 退 1	8. 炮八平一！	象 7 進 9
9. 炮一平五！	象 3 進 5	10. 炮五進三	包 5 平 7
11. 俥三平五！	前包進 5	12. 俥五平六	前包平 3
13. 俥九平八	包 7 進 8	14. 帥五進一！	馬 8 進 7
15. 俥六進一			

對攻中紅方將捷足先登。

習題 16　學習與欣賞郵電許波先勝湖南蕭革聯之對局著法，並將最後局面與答案核對。

1. 炮二平五	馬 8 進 7	2. 俥二進三	車 9 平 8
3. 俥一平二	包 8 進 4	4. 兵三進一	包 2 平 5
5. 炮八進五	馬 2 進 3	6. 炮八平五	象 7 進 5
7. 俥三進四	卒 3 進 1	8. 兵三進一	包 8 平 3
9. 俥二進九	馬 7 退 8	10. 兵三進一	車 1 平 2
11. 俥八進九	卒 3 進 1	12. 俥九進七	卒 3 進 1
13. 俥九進一	馬 8 進 6	14. 兵三進一	車 2 進 4
15. 俥九平七	車 2 平 3	16. 兵三進一	馬 6 進 4
17. 俥四進五	車 3 退 1	18. 兵三平四	士 4 進 5
19. 炮五平二	將 5 平 4	20. 俥七平八	馬 3 退 1
21. 俥五進七！			

強行叫將，巧卸俥腿，構成精妙絕殺，紅勝。

　　思考題8　本課黑方設置的布局陷阱已作破解。試問當紅方失察而貪吃底象時（見課文第5回合的注釋），以下黑方的著法您感覺如何？

　　理想的人不僅要在物質需要上得到滿足，還要在適情雅趣的滿足上得到表現。

<div align="right">——黑格爾</div>

　　方若棋局，圓若棋子，動若棋生，靜若棋死。
　　方若行義，圓若用智，動若聘材，靜若得意。

<div align="right">——唐朝　李泌</div>

　　象棋易學最難精，妙著神機自巧生，得勢捨車方有益，失先棄子必無成，他強己弱須兼守，彼弱我強可橫行。

<div align="right">——《象棋心機歌》</div>

第 9 課
六年級女子比賽對局分析

　　李星，安徽壽縣實驗小學六年級學生。8歲學棋，態度認真，學棋用心，進步飛快。連續參加第2、第3、第4屆全國青少年棋院棋類比賽，蟬聯哈爾濱、鄭州賽區象棋女子個人賽第二名，2005年獲第4屆北京賽區14歲組個人第三名。茲選2004年在鄭州賽區她與上海胡榮華象棋學校林思愉的比賽，作對局分析。

　　壽縣李星（12歲）　　先勝　　上海林思愉（12歲）

　　1. 相三進五　包8平5
　　以左中炮對飛相局，是以快打慢的常規應著，其戰術特點是用中路的反擊牽制紅方，伺機製造對攻局勢，力爭主動。

　　2. 傌二進三　馬8進7　　3. 俥一平二　車9平8
　　4. 傌八進七　……
　　紅方跳左正傌，形成先手屏風傌陣勢，是飛相方的主要變例。

　　4. ……　　馬2進1
　　黑右馬屯邊，兩翼均衡開展，是炮方的主要變例。

5. 兵三進一 ……

紅進三兵，活己傌制彼馬，雙方爭鬥的要點。如改走兵七進一，則包 2 平 4，炮二進二，卒 3 進 1！兵七進一，車 8 進 4，先棄後取，黑方滿意。

5. …… 包 2 平 3

黑方不如改走平士角包，可對紅方形成一定的牽制，是具有彈性的定式著法。

6. 俥九平八 車 1 進 1 　7. 炮八進二 ……

紅方伸炮準備跳傌打車爭先，是積極推進的好手。可見黑方第 5 回合若平士角包，就有包 4 進 5 串打的棋，紅方此手炮八進二則不成立。

7. …… 車 1 平 4

黑車平肋，顯然沒有看見紅方伏有上傌打車爭先的手段。若是疏漏，要培養認真細致的弈棋習慣；若是壓根沒感覺，則在加強基本功訓練的同時，要勤於思考，想想紅方走這步棋的用意是什麼，就可避免類似現象的發生。

8. 傌三進二 車 8 平 9

這一打一躲，黑方虧損甚多，黑方輸棋應在情理之中。

寧失一子，不失一先。

——《棋諺》

9. 炮八平七（圖 9）……

紅方平炮兌包兼亮俥，如圖 9 所示，破壞黑方陣形協調，是步好棋。至此紅方子力已走動 9 步，黑方僅有 6 步，相差 3 先，紅方優勢明顯。

9. ……　　包 3 進 3　　10. 兵七進一　車 9 進 1

11. 傌二進三　車 4 平 2

黑平車邀兌，浪費步數，應改走車 9 平 8，拉住紅方無根俥炮，下風中求騰挪方是正應。

12. 俥八進八　車 9 平 2　　13. 炮二平三　馬 7 退 5

退馬壞棋，加劇形勢惡化。應改走包 5 平 4，調整布置線，以堅守為宜。

14. 俥二進八！　……

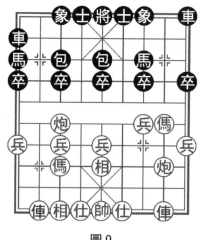

圖 9

伸點死亡線，擊中黑陣弱點，伏有多種攻擊手段，黑方危矣！

14. ……　　車2平1

黑方棋力較弱，已暴露無遺，用這種方法欲跳出窩心馬，不如直接走車2進1還能對左翼有些支援。

15. 傌三進四！　包5平7　　16. 炮三進五　卒1進1

17. 伸二平三　　象7進9　　18. 伸三平二

黑方也許看到欲解殺，只有馬5進6，傌四退六，車1平4，伸二平六，又要丟車，只得認負。

習題 17　打譜練習　飛相局對左中包黑邊馬肋炮式布局定式，並將此布局陣式與答案核對。

　　1. 相三進五　包8平5　　2. 傌二進三　馬8進7

　　3. 伸一平二　車9平8　　4. 傌八進七　馬2進1

　　5. 兵三進一　包2平4　　6. 伸九平八　車1平2

　　7. 仕四進五　車2進4　　8. 炮八平九　車2平4

　　9. 兵九進一　卒1進1　　10. 炮九進三　車8進6

　　11. 伸八進四　車8平7　　12. 傌三退四　車4平8

　　13. 伸八平六　士4進5　　14. 伸二進一　……

　　形成對峙局面，紅方稍好。

習題 18　擺廣東許銀川先勝江蘇廖二平的對局著法，將最後局面與答案核對。

　　1. 相三進五　馬2進3　　2. 兵三進一　卒3進1

3. 傌二進三	馬 3 進 4	4. 仕四進五	包 8 平 5
5. 傌八進七	馬 8 進 7	6. 傌三進二	馬 4 進 5
7. 傌七進五	包 5 進 4	8. 俥一平四	象 7 進 5
9. 炮八平九	車 1 進 1	10. 俥九平八	包 2 平 3
11. 俥四進三	包 5 退 2	12. 傌二進三	車 9 平 8
13. 俥八進七	車 1 平 3	14. 炮二平四	卒 1 進 1
15. 傌三退五	卒 5 進 1	16. 炮九進三	卒 5 進 1
17. 俥八退三	車 3 平 1	18. 兵九進一	車 8 進 9
19. 炮四退二	卒 5 進 1	20. 俥四平五	車 1 進 2
21. 兵三進一	士 6 進 5	22. 俥八平三	車 1 平 5
23. 俥五平四	馬 7 退 9	24. 兵三進一	包 3 進 1
25. 炮九進三	包 3 退 2	26. 兵九進一	車 8 退 5
27. 兵三平四	車 5 平 2	28. 兵四進一	車 8 平 7
29. 俥三平六	車 2 退 2	30. 炮九平七	車 2 平 3
31. 兵四進一	車 3 進 2	32. 俥六平二	

黑方見敗局已定，遂爽快認負，紅勝。

思考題9　你在本課習題（打譜練習　飛相局對左中包的布局定式）中，談談黑方第 9 回合卒 1 進 1 的著法好否？有何意圖？可在老師的啟發和指導下完成。

得子得先方為勝，得子失先方為輸。

——《棋諺》

全國少年象棋錦標賽對局分析

　　在上海良友飯店舉行的 2001 年全國少年象棋錦標賽於
8 月 2 日拉開帷幕。茲選男子 10 歲組戰例，作對局分析。
安徽省甲、乙、丙、丁（10 歲組）4 個組共 19 人參賽，有
4 位教練。其中 10 歲組即丁組計 2 男 1 女參加，筆者作為
安徽隊教練，負責 10 歲組劉琦的比賽。

第 10 課
安徽劉琦先和河北王晨宇

　　劉琦，安徽壽縣迎河鄉人，兒少時即以善弈聞名鄉裡。2001 年 2 月為學棋轉入城內實驗小學，經縣體育局介紹，拜師筆者門下，他記憶力較強。半年後即帶他赴上海嘗試性地參加全國少年象棋錦標賽，這是 8 月 7 日第 5 輪的比賽。

　　1. 炮二平五　　馬 8 進 7　　2. 傌二進三　　車 9 平 8
　　3. 俥一平二　　卒 7 進 1　　4. 俥二進六　　馬 2 進 3
雙方形成中炮急進過河俥對屏風馬挺 7 卒的布局陣勢。

　　5. 兵五進一　　……
　　紅方急進中兵，是一種快節奏的攻法。劉琦喜愛攻殺的特點躍然枰上。

　　5. ……　　　士 4 進 5　　6. 兵五進一　　卒 5 進 1
　　紅方連衝中兵，意在減少中路障礙，保持過河俥的威力，攻法簡明，是對老式傌八進七的改進；黑方以卒衝兵，致使卒林線洞開，已如紅願，可改走卒 3 進 1 形成兩頭蛇，較有針對性，即可阻止紅兵橫行，又有進包打俥防守反擊的棋。以下紅如兵五進一，則馬 3 進 5，傌三進五，馬 5 進 4，傌八進七，象 3 進 5，雙方均勢。

7. **俥三進五　卒5進1**

棄卒意在封堵紅方俥路，可行之著。

　8. **炮五進二　象3進5　　9. 俥二平七　馬7進5**
10. **炮八平二（圖10）……**

平炮打車，如圖10所示，既落後手，又幫倒忙，應改走炮八平五較為積極有力，黑如續走馬5進4，則俥七平二牽制黑無根車包，極為樂觀。

　10. **……　　　　包8平6　　11. 俥九進二　包6進1**
12. **俥七退二　　馬3進2**

黑借馬使包攻紅俥，看似好棋，實則疏漏之著，應改走車8進6才是正應。

　13. **炮五平二！　車8平9**

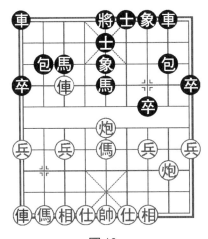

圖10

　　紅方平炮攻車騰挪，好棋！黑方車躲原位無奈，損失幾步棋。

　　14. 傌五進六！　　包6退1　　15. 俥九平五　　馬5進4
　　16. 俥五進二　　……

　　紅方的連續先手弈來緊湊和精彩。此時枰面紅方子力活躍且佔要位，空間甚大，黑方雙車原地踏步、雙馬受攻，顯落下風。

　　16. ……　　　　包2進7　　17. 炮二平六　　馬2進4
　　18. 俥五平六　　包2退7

　　弈出此手，黑方提和，紅方卻欣然同意，殊為可惜。大概這位農村的孩子覺得在大上海的全國賽上弈和就很滿意了。其實只需再下幾步棋，盤面就一目了然了：紅方接走炮二平五，黑若車1平4，則傌六進五，象7進5，俥六平五，黑方難以招架；又如黑走車9平8，俥六平五，俥、傌、炮猛攻黑方中象，黑亦難逃厄運。

　　卒子的生命是單程路，不論你怎樣拐彎抹角，都不會走回頭路，你一旦明白和接受這一點，下棋就簡單多了。

　　　　　　　　　　　　　　　　　　　　——穆爾

　　象棋是思想家、社會學家、政治家、軍事家等研究課題通用的魔方。

　　　　　　　　　　　　　　　　　——《象棋雜談》

習題 19 打譜練習　中炮過河俥急進中兵對屏風馬兩頭蛇的布局定式，並與實戰作比較，同時將定式盤面與答案核對。

1. 炮二平五	馬 8 進 7	2. 俥二進三	車 9 平 8
3. 俥一平二	卒 7 進 1	4. 俥二進六	馬 2 進 3
5. 兵五進一	士 4 進 5	6. 兵五進一	卒 3 進 1
7. 俥二平三	卒 5 進 1	8. 炮八退一	包 8 進 5
9. 俥三進五	卒 5 進 1	10. 炮八平二	包 8 平 6
11. 炮五進二	象 3 進 5	12. 炮二平五	馬 7 進 5
13. 俥三平四	包 6 平 2	14. 前炮平四	馬 5 進 6
15. 俥四退二	前包平 8	……	

均勢。

習題 20 學習中炮過河俥急進中兵對屏風馬兩頭蛇的布陣，欣賞廣州黎德志先勝湖北劉宗澤的實戰，擺出對局過程並將終局盤面與答案核對。

1. 炮二平五	馬 8 進 7	2. 俥二進三	車 9 平 8
3. 俥一平二	卒 7 進 1	4. 俥二進六	馬 2 進 3
5. 俥八進七	士 4 進 5	6. 兵五進一	卒 3 進 1
7. 炮八進四	包 8 平 9	8. 俥二平三	包 9 退 1
9. 兵五進一	包 9 平 7	10. 俥三平四	卒 7 進 1
11. 兵三進一	馬 7 進 8	12. 兵三進一	包 7 進 6
13. 俥七進五	馬 8 進 9	14. 俥九進一	包 7 退 1
15. 兵五進一	車 8 進 6	16. 俥九平四	象 3 進 5
17. 兵五平六	包 7 平 3	18. 俥五進六	包 3 平 5
19. 俥六退五	車 8 平 5	20. 兵六平七	車 1 平 4

21. 兵七進一　包 2 退 2　　22. 兵七進一　車 4 進 4

23. 兵七進一　車 5 進 1　　24. 相七進五　象 5 退 3

25. 後俥進四

　黑方見大勢已去，投子認負。

　　思考題 10　在練習題 20 中，黑方第 20 回合走車 1 平 4，你有何感覺？若改走其他著法，你在認真審局度勢的前提下，會走什麼？

　　著棋之道，與戰無異，攻心為上，攻局次之，心驕敗，貪多必失。膽欲大而心欲細，智欲圓而行欲方。

　　　　　　　　　　　　　　　　　　——《智圓行方》

第 11 課
湖北葉小舟先勝安徽劉琦

這是 2001 年全國少年象棋錦標賽 8 月 5 日第 2 輪比賽中的一局棋,雙方由中炮兩頭蛇對左包封車轉半途列炮列陣對壘。紅方採用炮八進五戰包的穩健著法,中局黑方臨枰失誤,被紅方傌踏上象,完成「槽傌肋包」的絕殺之勢。

1. 炮二平五　馬 8 進 7　　2. 傌二進三　車 9 平 8
3. 俥一平二　包 8 進 4

進包封鎖,限制紅俥的活動空間,避免形成中炮對屏風馬的常規變化,是黑方賽前準備的布局。

4. 兵三進一　包 2 平 5

這是上著進包封俥後的既定戰術。

5. 傌八進七　車 1 進 1

黑方迅速起橫車,準備集中子力對紅方右翼實施攻擊,亦是既定戰術。

6. 兵七進一　……

紅方進七兵,形成靈活多變的「兩頭蛇」陣勢,是當時流利的走法。

6. …… 車1平8　　7. 俥九平八　……

出動主力，伺機攻擊黑方右翼，著法積極。如改走相三進一避開黑包8平7的先手，則較為穩健，黑方足可滿意。

7. …… 包8平7　　8. 俥二平一　……

平俥忍讓，不失為穩健的好手。如改走炮八進一，則前車進8，傌三退二，包7平2，俥八進三，車8進9，俥八進六，車8平7，黑方足可一戰。

8. …… 馬2進3

應改走前車進7點穴死亡線，試探對方應手，較為強硬，紅若傌七進六，則後車進4；又若紅仕四進五，則馬2進3，黑方皆能滿意。

9. 炮八進五　車8進3　　10. 炮八平五　象7進5
11. 俥八進七　馬3退5　　12. 俥八平六　馬7退5
13. 傌七進六　士6進5　　14. 俥六進一　包7平1

面對紅傌踏卒踩象的進攻，應予嚴加防範，現平包取兵，過於鬆緩，致使局面惡化。改走左車右調，優於實戰，即前車平2，傌六進七，車2退2，暫無大礙。

15. 傌六進七　馬7退6（圖11）

退馬保象，如圖11，中卒失守，形勢急轉直下，以下黑方窮於招架，較難應付。

16. 炮五進四　馬6進7

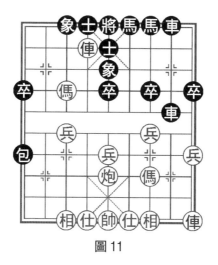

圖 11

　　進馬撑中炮已迫在眉睫，如誤走後車進 2 保象，則紅
傌七進八，立成絕殺！

17. 炮五退二　　後馬進 6

　　進馬無奈，黑象已插翅難逃，敗象已露。

18. 俥一進一　……

　　抬橫俥，增強火力，積極之著。如急於得象走傌七進
五，則前車平 5，傌五退七，車 5 進 1，兵五進一，馬 6 退
4，傌七進六，紅方雖得一象，但俥未啟動，黑方兵種齊
全，勝負難料。

18. ……　　　前車進 4

　　進車邀兌，棋落後手，應改走包 1 平 3 是較頑強的下
法。

19. 俥一平二　　車 8 進 8　　20. 傌七進五　　馬 6 進 5

加速失敗之招。退車巡河堅守，不致立潰。

21. 傌五進三　　將 5 平 6　　22. 俥六退二　　車 8 平 6
23. 炮五平四　　將 6 進 1　　24. 俥六平四　　士 5 進 6
25. 俥四平五　　士 6 退 5　　26. 俥五退一　　車 6 退 1
27. 仕四進五！　車 6 平 7　　28. 俥五平四　　士 5 進 6
29. 炮四進三　　……

不抽包而破士，加快入局進程。

29. ……　　　　車 7 進 2　　30. 仕五退四　　象 3 進 5
31. 炮四退一　　將 6 平 5　　32. 俥四平五　　將 5 平 6
33. 俥五進二　　馬 7 退 5　　34. 炮四退一

這一段紅方弈來乾淨俐索，現構成絕殺，紅勝。

習題 21　打譜學中炮兩頭蛇對左包封車轉列炮黑疾橫車式定式，並將定式最後局面與答案核對。

1. 炮二平五　　馬 8 進 7　　2. 傌二進三　　車 9 平 8
3. 俥一平二　　包 8 進 4　　4. 兵三進一　　包 2 平 5
5. 兵七進一　　車 1 進 1　　6. 傌八進七　　車 1 平 8
7. 俥九平八　　包 8 平 7　　8. 俥二平一　　前車進 7
9. 傌七進六　　後車進 4　　10. 炮八平六　　馬 2 進 3
11. 仕四進五　　前車平 6　　12. 傌六進七　　士 6 進 5
13. 炮六平七　　包 5 平 6　　14. 炮七退一　　車 6 退 3
15. 炮五平七

紅方佔優。

習題 22　擺甘肅錢洪發先勝河南李忠雨之對局著法，將最後局面與答案核對。

1. 炮二平五	馬 8 進 7	2. 傌二進三	車 9 平 8
3. 俥一平二	包 8 進 4	4. 兵三進一	包 2 平 5
5. 傌八進七	車 1 進 1	6. 俥九平八	車 1 平 8
7. 傌三進四	卒 3 進 1	8. 傌四進五	馬 7 進 5
9. 炮五進四	士 6 進 5	10. 炮八進六	前車進 2
11. 俥八進六	包 8 平 3	12. 俥二進六	車 8 進 3
13. 相七進五	車 8 進 1	14. 炮五平九	卒 3 進 1
15. 俥八平三	包 3 平 9	16. 兵三進一	車 8 進 2
17. 炮九平五	象 7 進 9	18. 俥三平一	包 9 平 5
19. 仕六進五	包 5 平 6	20. 兵三平四	包 6 平 7
21. 俥一進一	包 7 退 6	22. 俥一平三	包 7 平 6
23. 俥三平五	車 8 退 3	24. 炮八退三	

紅勝。

思考題 11　習題 22 中，紅方第 7 手，著法如何？

半壁河山半攻守，半爭勝負半悟道。

—特級大師許銀川

第 12 課
南京市劉永佳先負江蘇省施宇

　　這是 2001 年全國少年象棋錦標賽南京市隊和江蘇省隊的一場較量，是 8 月 6 日第 3 輪的比賽。雙方以中炮過河俥對屏風馬平包兌車列陣。開局紅方猛進中兵攻當頭、黑方急衝 7 卒奮起反擊，中局紅方失誤造成失子，雖頑強抵抗，終因子力不濟而敗陣。

　　1.炮二平五　馬 8 進 7　　2.俥二進三　車 9 平 8

　　3.俥一平二　馬 2 進 3　　4.兵七進一　卒 7 進 1

　　5.俥二進六　包 8 平 9　　6.俥二平三　包 9 退 1

　　雙方輕車熟路，很快布成中炮過河俥對屏風馬平包兌車的典型陣勢。

　　7.兵五進一　士 4 進 5　　8.兵五進一　……

　　續衝中兵是此陣勢的一路主要攻法。特級大師王嘉良擅長此種布局戰術。

　　8.……　　包 9 平 7　　9.俥三平四　卒 7 進 1

　　急衝 7 卒，意在棄卒打通兵林線為己方左車所佔據，是久經考驗的經典反擊戰術。

　　10.傌三進五　……

　　傌盤中路，加強攻勢。如改走兵三進一，黑有象 3 進

5、卒 5 進 1 等應法，另具攻防變化。

10. ……　　　卒 7 進 1

如改走卒 7 平 6，也曾流行一時，並暗伏如下陷阱：紅如接走傌五進六，則馬 7 進 8！俥四平三，馬 8 退 9，俥三平四（如俥三退一，象 3 進 5，俥三進二，馬 3 退 4，紅方失子），包 7 進 8，仕四進五，車 8 進 9，黑方攻勢凶猛。

11. 傌五進六　車 8 進 8　　12. 傌八進七　象 3 進 5

雙方行子如飛，至此皆為譜著，可見十齡童竟如此熟讀兵書。黑方這手飛右象棄馬，意在先鞏固中路，伺機反擊，是一步精華之作，為安徽蔣志梁象棋大師首創。

13. 傌六進七　車 1 平 3
14. 前傌退五（圖 12-1）……

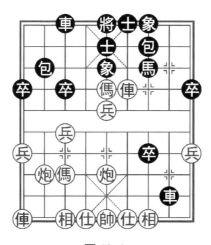

圖 12-1

如圖 12-1 所示形勢，至此雙方弈成極為經典的流行定式，黑方主要有馬 7 進 8、車 3 平 4、卒 3 進 1 和卒 7 平 8 四套反擊方案，且看黑方如何定奪？

14. ……　　　　馬 7 進 8

這是一路在過去被認為能夠弈和的變化，許多高手都採用過。黑如改走卒 7 平 8，仕四進五，包 7 進 8，炮八退一，車 8 進 1，俥九進二，馬 7 進 8，俥四退五，馬 8 進 7，俥四進二，包 2 平 4，兵五平六，車 3 平 2，俥九平八，車 2 進 7，炮五平八，紅方多子佔優。

15. 俥四平三　馬 8 進 6

黑方棄包躍馬，準備席捲紅方九路邊俥，是當時較為流行的「馬包換俥」的變例。

16. 俥三進二　馬 6 進 4　　17. 仕四進五　馬 6 進 7
18. 帥五平四　馬 3 進 1　　19. 俥三退五　車 8 退 3
20. 炮八平九　……

至 19 回合結束，雙方的著法直到 2004 年都十分流行，成為經典型定式。此時紅方的這手平邊炮就顯得軟弱無力，缺乏針對性。一般這時紅方有兩種進攻方案較為積極：

①兵五平六，馬 1 退 2（黑如車 8 平 3，傌五退六，雙馬連環，致使黑騎河車進退維谷），炮五平八，車 8 平 5，俥三平五，車 5 進 1，傌七進五，包 2 平 1，炮八平七，車 3 平 2，炮七進四，車 2 進 6，後傌進三，車 2 平

4，兵七進一，象 5 進 3，傌五進七！紅有攻勢，佔優；

　②炮八進二（布局飛刀，紅極一時）！車 8 平 3，兵五平六！馬 1 退 3（如前車去馬，則炮八平二！伏炮五進五轟象，黑難應付。這也是炮八進二打車的飛刀所在），傌五退六！包 2 平 3，炮五進三，紅優。

　　20. ……　　　　車 8 平 6　　21. 炮五平四　　車 6 平 3
　　22. 傌七進五？　車 3 進 1

　　躍傌盤中，錯著，應改走相三進五，則前車平 8，戰線漫長；黑車拴鏈紅方俥傌，好棋。

　　23. 兵五平六？　包 2 進 4

　　紅方一錯再錯，應改走後傌進四，兌車不致失子，尚可糾纏；黑進包打串，必得一子，勝利在望。

　　24. 前傌退四　　包 2 平 5　　25. 傌四進二　　後車進 1
　　26. 炮九進四　　馬 1 退 3　　27. 炮九平一　　前車平 6
　　28. 傌二進四　　包 5 平 6　　29. 炮四平五　　包 6 退 2

　　邀兌紅俥，形成有車殺無俥，並實施以多拼少的兌子戰術，著法精巧。

　　30. 俥二平六　　馬 7 退 6　　31. 傌四進六？ ……

　　應改走傌四進三，將 5 平 4（如包 6 退 3，炮一進二，將 5 平 4，炮一平四，士 5 進 6，炮五平四，馬 4 進 6，炮四退六，車 3 平 7，相三進五，成例和實用殘局），炮五平六，包 6 退 2，帥四平五，下伏炮一平六打馬閃擊，紅

槽傌脅包，對黑造成一定威脅，弈成和局，希望很大。

31. ……　　　車 3 平 4　　32. 傌四退五　馬 4 進 6

33. 傌五退四　車 4 進 3

棄馬換兵、仕，戰法凶悍！其實改走馬 6 進 8 叫將
後，再吃兵亦是勝勢。

34. 仕五進四　車 4 進 5　　35. 帥四進一　車 4 退 3

36. 炮一平四　車 4 退 3　　37. 炮四進二　車 4 進 5

38. 帥四退一　車 4 進 1

39. 帥四進一　車 4 平 5！（圖 12-2）

如圖 12-2，黑車不吃相而「篡位」，走得精巧，牽制
紅炮和底相，準備 3 路卒渡河助戰。

40. 相三進一　卒 3 進 1　　41. 炮五平六　卒 3 進 1

圖 12-2

42. 炮六進四　包 6 退 1　　43. 炮六退一　包 6 退 1

44. 炮六進一　卒 3 平 4　　45. 炮六平三　士 5 進 4

應徑走卒 4 進 1，紅如炮三退三，卒 4 平 5，炮三平五，車 5 退 3，黑方勝定。

46. 炮三平四　包 6 進 4　　47. 前炮退五　車 5 退 6

48. 前炮退二　車 5 進 3　　49. 後炮進六　將 5 平 6

形成例勝，紅方認負。

習題 23　本課第 10 回合紅方如改走兵三進一，會形成如下定式，練習此定式並將最後局勢與答案核對。

10. 兵三進一　象 3 進 5　　11. 兵五平四　車 8 進 6

12. 傌八進七　馬 7 進 6　　13. 俥四退一　包 7 進 6

14. 俥四退三　包 7 平 5　　15. 炮八平五　車 1 平 4

16. 俥九平八　包 2 進 4　　17. 兵一進一　車 4 進 4

雙方均勢。

習題 24　擺何文顯先負柳大華之對局著法，將最後局面與答案核對。

1. 炮二平五　馬 8 進 7　　2. 傌二進三　車 9 平 8

3. 俥一平二　馬 2 進 3　　4. 兵七進一　卒 7 進 1

5. 俥二進六　包 2 進 4　　6. 兵五進一　象 3 進 5

7. 兵五進一　士 4 進 5　　8. 傌三進五　卒 5 進 1

9. 傌五進六　包 8 平 9　　10. 俥二平三　車 1 平 4

11. 傌六進七　車 4 進 7　　12. 炮八平九　包 2 平 5

13. 仕六進五　包 9 進 4　　14. 傌八進七　包 9 進 3

15. 炮九平六　車 8 進 9　16. 帥五平六　包 9 平 7

17. 帥六進一　包 5 平 4

黑勝。

思考題 12　習題 24 黑方第 14 手棄車沉底炮，雷霆萬鈞，你能考慮出誤走平車吃傌的變化嗎？

　　人生就像弈棋，一步失誤，滿盤皆輸，這是令人悲哀之事，而且人生還不如弈棋，不可能再來一局，也不能悔棋。

——弗洛伊德

第 13 課
江蘇施宇先勝山東屈子恒

施宇，江蘇省連雲港市人，少年善弈，知名鄰里，後來經常利用假日由其父帶領遠赴徐州學棋，進步神速，記憶力驚人，布局面寬，擅長飛相局。這是 2001 年全國少年象棋錦標賽 8 月 5 日第 2 輪以先手飛相局迎戰山東屈子恆的左中包，茲選作對局分析。

1. 相三進五　包 8 平 5

以左中包對飛右相，是以快打慢的剛性戰法，其戰術特點是用中路的反擊進行牽制紅方，伺機製造對攻克制飛相局的彈性攻勢。

2. 傌二進三　馬 8 進 7　　3. 俥一平二　車 9 平 8
4. 兵三進一　……

先進三兵，乃策略性的子力部署，可避免黑方先挺 7 卒的變化，如改走傌八進七啟動左翼子力，則卒 7 進 1，另具攻防變化，見習題 25。

4. ……　　　包 2 平 4

平士角包，可對紅方布置線形成一定的牽制，是一步具有彈性的定式著法。

5. 傌八進七　馬2進3

雙方左、右馬正起，皆布成堂堂正正之勢，黑如改走右馬屯邊，也是包方的一種主要變例。

6. 俥九平八　車1進1

黑起右橫車，將會招致紅炮二進四的先手封鎖，黑如接走包4進2，則兵七進一，車1平6，傌八進七，紅飛相局的先手優勢得到充分發揮。此手卒3進1或車1平2，是最為多見的下法。

7. 炮二進四　士6進5

補士使橫車黯然失色，頑強的下法只能走包4進2。

8. 兵七進一（圖13）……

紅進七兵形成兩頭蛇，如圖13，活己傌制彼馬，陣形舒展空間大，黑方一手車1進1，頓使紅陣蓬蓽生輝。反觀黑棋，陣形呆板，毫無生機，橫車猶如縮頭烏龜，開局了了數手，紅方優勢佔盡。

8. ……　　車1平4　　9. 仕四進五　包4進6
10. 炮八平九　車4進3

黑車迂迴巡河，企圖抵抗紅兩頭蛇之威力，雖是正應，無奈浪費步數太多。

11. 俥八進一！……

進一步俥牽制黑車包，針鋒相對，走得精細。

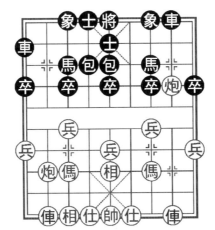

圖 13

11. ……　　卒 3 進 1　　12. 傌三進四！　……

踏車爭先，造成以後七兵輕鬆渡河助戰，黑方身陷尷尬境地，棋已非常難下。

12. ……　　車 4 平 6　　13. 俥八平六　車 6 進 1

14. 兵七進一　包 5 平 6　　15. 兵七進一　……

中計！應改傌七進六，再兵七進一，方是正著。

15. ……　　包 6 進 1

黑棋於下風中陣腳未亂，此手進包串打，形勢得以改觀。

16. 兵七進一　包 6 平 8

進兵吃馬，只能如此；黑包吃炮失算，應改走車 8 進 3 吃炮，強行兌車，簡化局勢，才是正應。

17. 俥六進三　車6退1

紅應俥六進四，保留三車鬧士之可能；黑無論如何應選擇兌車，以下傌七進六，包8退1，兵七進一，象7進5，下風中求周旋，好於實戰。

18. 炮九進四　車6平3　　19. 俥六平七　車3進1
20. 相五進七　包8進4　　21. 仕五退四　象7進5
22. 傌七進六　包8退2

應改走卒7進1，兵三進一，象5進7，以下不怕紅俥二平三捉象，黑有包8進2陷俥的棋。

23. 傌六進四　包8退1　　24. 相七退五　馬7退9
25. 炮九平三　車8平7

至此紅方淨多三個兵，勝勢不可動搖；現黑車捉炮兌子交換，致使士、象破損，局勢不堪收拾。

26. 俥二進五　車7進3　　27. 俥二進三　車7平6
28. 傌四進六　馬9進8　　29. 俥二進一　象5退7

落象無奈。如改走士6退5，則傌六進七，將5進1，俥二退一，車6退2，俥二退二，紅方得子。

30. 俥二平三　士5退6　　31. 兵三進一　象3進5
32. 俥三退二

紅方多兵佔勢，獲勝，以下解說從略。

習題 25 打譜學定式：「飛相對左中炮紅屏風馬型黑挺 7 卒」式中紅方甲、乙兩種變化，並將甲、乙兩種變化的最後盤面與答案核對。

　1. 相三進五　包 8 平 5　　2. 傌二進三　馬 8 進 7

　3. 俥一平二　車 9 平 8　　4. 傌八進七　卒 7 進 1

甲變　兵七進一

　5. 兵七進一　包 2 平 3　　6. 傌八進七　馬 7 進 6

　7. 仕六進五　車 8 進 6　　8. 俥九進一　馬 6 進 5

　9. 炮二平一　車 8 進 3　　10. 傌三退二　……

紅方出子快速，易走。

乙變　炮八平九

　5. 炮八平九　馬 2 進 1　　6. 俥九平八　車 1 平 2

　7. 俥八進五　包 2 平 3　　8. 俥八平三　車 2 進 7

　9. 傌七退五　卒 1 進 1

形成雙方各有顧忌。

習題 26 擺浙江于幼華先負廣東劉星，雙方以飛相局對左中炮的棋譜，並將最後局面與答案核對。

　1. 相三進五　包 8 平 5　　2. 傌八進七　馬 8 進 7

　3. 俥九進一　卒 3 進 1　　4. 俥九平四　包 2 平 3

　5. 俥四進四　卒 5 進 1　　6. 炮八進三　卒 5 進 1

　7. 兵五進一　馬 2 進 1　　8. 俥四平七　馬 7 進 5

　9. 俥七退一　車 9 平 8　　10. 傌二進四　車 8 進 4

　11. 炮八退四　車 1 平 2　　12. 炮八平五　馬 5 進 3

　13. 俥七平六　馬 3 進 2　　14. 俥一平二　馬 2 進 3

　15. 俥六退三　車 8 平 4 ！　16. 俥六平七　車 4 進 4

將
象
士
卒

17. 傌四進五　車 4 平 3　　18. 炮二退一　包 5 進 4

19. 傌七進五　車 3 進 1　　20. 傌五進七　車 3 退 2

21. 炮二進八　士 4 進 5　　22. 傌七進六　車 3 平 4

23. 傌六進五　車 2 進 9

黑勝。

思考題 13　你如何評論習題 26 中，黑第 14 回合的著法？

有兩種東西我們愈是時常反覆地思索，它們就愈是給人的心靈灌注了時時翻新、有增無減的贊嘆和敬畏，這就是我手中的棋子、心中的象棋規則。

——康德

名利似紙張張薄，世事如棋局局新。

——《弈壇楹聯》

帥

相

仕

兵

教學比賽對局分析

第 14 課
一、二年級比賽對局分析

張經緯，6 歲學棋，2007 年曾獲哈爾濱第 6 屆全國青少年棋院棋類象棋比賽幼兒組第二名。方一舟，壽縣實驗小學一年級學生，正式學棋不滿一年，此前跟家長學習，有些基礎。下面是兩人在教學比賽中的一盤棋，選做對局分析。

方一舟（6 歲）　先勝　　張經緯（8 歲）

1.炮二平五　馬 8 進 7　　2.傌二進三　卒 7 進 1
3.俥一平二　包 8 進 2

黑方左包巡河，意在防止紅方俥二進六急進過河，這是一種穩正的、較為少見的冷門布局，俗稱「河頭堡壘」，看來黑方有備而來。黑方此手若改走車 9 平 8，則俥二進六，馬 2 進 3，兵七進一，包 8 平 9，俥二平三，包 9 退 1，傌八進七，形成中炮急進過河俥進七兵對屏風馬進 7 卒平包兌俥的常規布局。

4.兵七進一　……

如改走炮五進四直取中卒，則黑方馬 7 進 5，炮八平

五，包 2 進 2！炮五進四，包 2 平 5，相七進五，馬 2 進
3，炮五平六，車 9 平 8，俥二進四，車 1 進 1，黑雖少中
卒，但大子皆已出動，形勢樂觀。

4. ……　　　　**包 2 平 3**

平包看似是威脅紅方七路的凶著，實則軟手，應改走
馬 2 進 3，加強對中卒的保護。

5. **炮八平七**　……

紅方平七路炮，作為兒少棋手，他思考的是：①抵抗
黑方 3 路包的威力，防止黑方卒 3 進 1 的攻勢；②啟動左
翼大子，能為盡快出左俥開道，這樣的想法較為直接和簡
單。若能深層次地考慮，則有兩種攻法，皆為不失時機的
好手，演示如下：

甲，傌八進七，黑若接走卒 3 進 1（如象 3 進 5，則紅
傌七進六，形勢樂觀），傌七進六，卒 3 進 1，傌六進
五，象 3 進 5，傌五進三，包 3 平 8，俥二進五，紅方得子
佔優；乙，炮五進四，馬 7 進 5，炮八平五，車 9 平 8，炮
五進四，紅方有空頭炮之攻勢，佔優。

5. ……　　　　**馬 2 進 1**　　6. **傌八進九**　**車 1 平 2**
7. **俥九進一**　**包 3 進 3**

黑包擊兵攻相，是兒少棋手貪攻的表現，雖然先手得
實惠，但致使陣形虛浮，應改走象 7 進 5，以鞏固中防為
宜。

8. 炮七平六　　車9進1　　9. 俥九平四　　士6進5

黑方補士，雖可杜絕紅方俥四進六的攻擊，但自堵9路車通道。可改走車1進2，保留車9平4捉炮的手段為好。

10. 俥二進四　　包3退1

11. 俥四進五！（圖14）……

如圖14，黑方由於第7回合違背棋諺「炮忌輕發」，造成陣形失調、局面被動。現紅俥進駐卒林脅馬，由此展開迅猛的攻擊。

11. ……　　　　象7進5　　12. 俥四平三　　馬7退6

黑退馬造成中路失控，應改走車9進1堅守，伏包3平4整形和打死俥的先手。

13. 炮五進四！　　車2進7　　14. 仕四進五　　車2平3

15. 相三進五　　　車9平6　　16. 兵三進一　　車3退2

黑方退車倒巡河，走得還算機警。

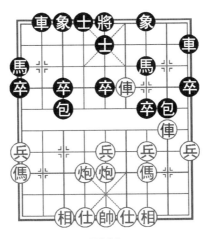

圖14

17. 兵三進一　　車3平8　　18. 傌三進二　……

黑方將作用不大的3路車，成功地和紅俥交換，減輕左翼壓力，可以滿意。

18. ……　　　　車6進4

黑方進車捉傌，欠妥。紅方只需傌二退三捉車，即可得子。

19. 兵三平二　　車6平8

紅方錯失得子機會，粗心大意是兒少棋手下棋的通病。

20. 傌九進七　車8退1

紅方棄過河兵催傌進擊，損失較大，應改走兵二進一為正。

21. 兵五進一　車8進2

黑進車捉傌，助紅方為樂。宜改走包3平4或馬1退2準備驅趕紅方中炮為妙。

22. 傌七進六　車8退4　　23. 俥三平四　……

紅方平俥，緩手！應改走傌六進四，則黑車8平6，炮六進三，黑方難以招架。

23. ……　　　　車8進7　　24. 俥四退六　車8退6

致命的敗著。小兒棋手的通病，就是只看一步棋。應選擇兌俥，雖處下風，但尚可糾纏。請看續演：車8平

6，帥五平四，馬 6 進 7，傌六進四，包 3 平 6，炮五退一，道路漫長。

25. 傌六進四　車 8 退 2　26. 炮五退一！……

紅方退炮，形成傌四進六掛角殺，紅勝。

習題 27　擺廣東雷法躍先勝廣東陳宏達之對局著法，並將終局盤面與答案核對，欣賞實戰過程。

1. 炮八平五	馬 2 進 3	2. 傌八進七	包 8 平 5
3. 俥九平八	馬 8 進 7	4. 炮二進二	卒 5 進 1！
5. 俥八進七！	包 5 平 2	6. 炮五進三	將 5 進 1
7. 俥一進一	馬 3 退 2	8. 俥一平八	包 2 平 4
9. 俥八進七	將 5 進 1	10. 俥八平四	包 4 進 1
11. 俥四退二	包 4 退 2	12. 炮二平五	將 5 平 4
13. 俥四進一	象 7 進 5	14. 俥四平五！	

紅勝。

習題 28　打譜練習　中炮對「河頭堡壘」的布局陣式，欣賞和琢磨此種開局並將此布陣的盤面與答案核對。

1. 炮二平五	馬 8 進 7	2. 傌二進三	卒 7 進 1
3. 俥一平二	包 8 進 2	4. 傌八進七	馬 2 進 3
5. 兵七進一	包 2 退 1	6. 俥二進一	象 7 進 5
7. 傌七進六	包 2 平 6	8. 俥九平八	車 1 平 2
9. 炮八進五	卒 3 進 1	10. 炮五平七	包 6 進 1
11. 兵七進一	包 8 平 3	12. 相七進五	……

紅方以一系列細緻著法逐步推進，爭佔了空間優勢。

但黑方陣勢協調，也具有堅守能力，雙方將展開漫長的陣地戰。

思考題 14 在老師的指導下研討中炮對「河頭堡壘」布局的主要特點。

象棋小詞典

【自出洞來無敵手】象棋書譜。署名純陽道人著。成書年月不詳。與《金鵬秘訣》同著錄於明代藏書家趙琦美《脈望館書目》。當時已為珍本。長期以來偶有印本，亦為極少數，多憑手抄流傳。1948 年始由邵次明刊錄於《象棋戰略》譜內。書目以書名之七個字為序列入：「自」字，信手炮五局；「出」字，列手炮五局；「洞」字，入手炮五局；「來」字，順手炮五局；「無」字，袖手炮五局；「敵」字，出手炮五局；「手」字，應手炮五局。著法全係帥方先勝。特點是殺法鋒利，運子靈活。另有凡例四則：

（1）著棋三快：眼快、手快、心快；
（2）著棋三審：審布局、審得先失先、審得勢失勢；
（3）著棋三好：好棋身、好局勢、好思想；
（4）著棋三勝：氣勝、智勝、勢勝。

第 15 課
一、二年級男女比賽對局分析

　　李巧稚，女，實驗小學二年級學生。2006 年 3 月學下象棋。曾蟬聯 2007 年哈爾濱、2008 年海口第 6 屆、第 7 屆全國青少年棋院棋類比賽幼兒組和 8 歲組第一名。也是 8 歲組團體冠軍的主力隊員。下面是在教學比賽中的一盤棋，選做對局分析。

　　方一舟（6 歲）　　先負　　　李巧稚（8 歲）

　1.炮二平五　馬 2 進 3　　2.傌二進三　象 7 進 5
　3.兵七進一　包 2 退 1　　4.俥一平二　車 9 進 2

　　紅方經不住出右直車先手捉炮的誘惑，終使黑方如願以償地走成鴛鴦包的冷門布局。李巧稚後手喜用鴛鴦炮布陣，2008 年 1 月在海口舉行的第 7 屆全國青少年棋院棋類比賽第 7 輪中，後手使用鴛鴦包戰勝了海口市青少年宮 8 歲組男孩郭玉凡（當時賽制是男女混編），為獲女子 8 歲組第一名奠定了基礎。

　5.俥二進四　包 2 平 7
　　紅方升俥巡河，為防黑方平包 8 路打俥；黑方平包 7 路，選點正確，同時為出右直車開道，雙方攻守皆正。

6. 炮八平七　卒7進1！

黑進7卒暗伏再進7卒的陷阱，紅如接走兵三進一，則包8平7，俥二平一，卒9進1，生擒紅俥，這也是鴛鴦炮布局的「殺手鐧」。希望兒少棋手，對這路變化加以注意。

7. 俥二平六　卒7進1　　8. 傌三退一　……

紅方退傌，敗招！是面對新陣不知所措的表現。其實改走俥六平三或兵三進一都無大礙，演示如下：

①俥六平三，則黑包8平7，俥三平二，前包進5，炮七平三，包7進6，俥二進五，兌子交換後，雙方平穩；

②兵三進一，包8平7，傌三進二，前包進7，仕四進五，車9平8，兵三進一，下伏炮五平二打雙的棋，紅方可戰。當然選擇前者變化，紅方更加滿意。

8. ……　　　卒7進1　　9. 相三進一　士6進5

紅方飛邊相，又是一步壞棋，宜走俥六平二增援右翼；黑方撐士嫌緩，應改走包8進7沉底包進攻，更加緊湊有力。

10. 傌八進九　車1平2　　11. 俥九進一　……

紅方應改走俥九平八邀兌，才是被動形勢下的正確應對，以減輕壓力。

11. ……　　　包8進4

黑方進包攻紅中兵，雖屬積極之著，但紅可俥九平

四，穿宮增援右翼，以下黑方包8平5，則仕六進五，黑並無有力攻殺手段。因此，黑方此手應改走包8進7，則紅傌三退一，車9平6，仕六進五（如傌六平二，車6進7，帥五進一，將5平6，傌二進五，包7退1，傌二退八，包7進9，黑方勝勢），包8退1！打傌叫殺！黑方勝定。

12. 兵五進一　卒7進1！（圖15）

如圖15，紅方進中兵，避免黑包鎮中，阻擋了紅巡河傌路，應改走傌九平四，前已評注；黑方進7卒，只想著安上當頭包，不見黑方馬3進1，既白吃黑卒又保當頭炮。這一回合雙方的幼稚下法，如若加強基本功訓練，則可以避免。

13. 傌六退一！　……

退傌捉包，錯失扳平局面的大好良機。應改走傌一進

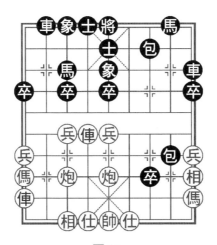

圖15

三，則車9平7，俥九平二，紅方反奪先手，佔優。

　　13. ……　　　炮八進三　　14. 相一退三　　車9平6
　　15. 仕六進五　　……
　　紅方如改走俥一進三，則黑包7進8，帥五進一，包8退1打俥，紅方立潰。

　　15. ……　　　包8退1！　　16. 帥五平六　　包1平8
　　黑方先手白吃紅俥，鎖定勝局。

　　17. 俥一進三　　包7進8　　18. 帥六進一　　車2進8
　　19. 帥六進一　　車6平7　　20. 俥三進四　　包7退2
　　21. 炮五進一！　　……
　　紅方在黑方的猛烈進攻下，思維已經混亂，錯漏連連，只想著如下進程：俥四進五，馬3進5，炮五進三，凸現鐵門拴殺著，期待對方失誤。

　　21. ……　　　包7平3　　22. 俥四進五　　馬3進5
　　23. 炮五進三　　將5平6
　　黑方出將，化解了紅方的最後一次進攻，應對正確，無出現錯漏。

　　24. 俥六平四　　車7平6
　　黑方平車邀兌，正確使用以多拼少的戰術。

　　25. 俥四平二　　馬8進7　　26. 炮五平三　　車2退4

紅方見失子失勢，遂推枰認負。

　　習題 29　打譜練習　中包對鴛鴦炮進 7 卒的布局陣式，欣賞和自研此種開局，並將此布陣的盤面與答案核對。

1. 炮二平五	馬 2 進 3	2. 傌二進三	卒 7 進 1
3. 俥一平二	車 9 進 2	4. 炮八進二	卒 9 進 1
5. 兵五進一	包 2 退 1	6. 炮八平七	馬 8 進 7
7. 兵五進一	包 2 平 5	8. 兵五平六	車 1 平 2
9. 傌八進七	車 2 進 6	10. 俥九平八	車 2 平 3
11. 俥二進七	車 3 退 1	12. 俥二平一	象 7 進 9
13. 傌七進五	車 3 進 1	14. 俥八進七	包 5 進 5
15. 傌三進五	車 3 平 5	16. 俥八平七	馬 7 進 6
17. 俥七退一	士 6 進 5	18. 仕六進五	馬 6 進 7
16. 炮五進四	象 3 進 5	20. 兵九進一	……

　　紅方以優勢進入殘局，頗有進取機會。

　　習題 30　擺郭福人先負胡榮華之對局著法，欣賞對局過程並將終局盤面與答案核對。

1. 炮二平五	馬 2 進 3	2. 傌二進三	卒 3 進 1
3. 傌八進九	象 7 進 5	4. 炮八平六	包 2 退 1
5. 俥九平八	包 2 平 7	6. 俥八進四	車 1 進 1
7. 兵九進一	車 9 進 2	8. 炮六進二	卒 9 進 1
9. 炮六平二	包 8 平 6	10. 俥一平二	卒 7 進 1
11. 炮二進四	包 7 退 1	12. 兵五進一	包 6 平 8
13. 俥八進三	車 1 平 6	14. 傌九進八	馬 3 進 4
15. 俥八進一	車 6 平 2	16. 炮五進四	士 6 進 5

17. 炮二平八	卒 3 進 1	18. 傌八進七	馬 8 進 7
19. 俥二進六	馬 7 進 5	20. 兵五進一	卒 7 進 1
21. 俥二平五	卒 7 進 1	22. 兵五平六	卒 7 進 1
23. 相七進五	包 8 進 7	24. 俥五平二	包 8 平 9
25. 俥二平三	卒 7 平 6	26. 炮八退一	車 9 退 1
27. 相五進七	卒 6 進 1	28. 傌七進五	包 7 進 9

黑勝。

思考題 15 在老師的指導下，談談鴛鴦炮這一冷門布局及其構思是什麼。

象棋小詞典

[百變象棋譜] 象棋書譜。明祖龍士編。嘉靖元年（1522）刊印。分勝、和兩集。有簡短殘局七十局。記譜僅用文字說明，不採用行格位置方法。如「車進將。馬河界、象走邊」等。具有早期象棋殘局和記錄方法的特色。清康熙及乾隆年間均有翻印本。1984 年有整理本出版。

有人問，下盤好棋是靠天賦，還是靠棋藝？我的看法是：苦學而沒有豐富的天才，有天才而沒有訓練，都歸無用，兩者應該相互為用，相互結合。

——亞里士多德

掛帥領軍擔重任，出謀劃策走奇門。

——安棟梁

天星棋校與神童棋校友誼賽對局分析

第 16 課
友誼賽對局分析（一）

壽縣方一舟（一年級）　先負　合肥（二年級）滕兆宇

　　2008 年 5 月兩地棋校於合肥進行了一場友誼賽，滕兆宇係 2007 年安徽省廬陽杯 7 歲組男子冠軍；20 天後方一舟獲安徽省第 18 屆「未來杯」6 歲組象棋冠軍。兩人分先共下兩局，這是第一盤棋。

　　1. 炮二平五　馬 8 進 7　　2. 傌二進三　車 9 平 8
　　3. 俥一平二　包 8 進 4　　4. 兵三進一　包 2 平 5
雙方以中炮對左包封車轉半途列炮開局。

　　5. 傌八進七　車 1 進 1
　　黑方急起右橫車，準備左移 8 路搶先，實施以快制緩的戰略與紅方相抗衡。也可改走馬 2 進 3，兵七進一，再車 1 進 1，表現出黑方胸有成竹和積極求戰的心理。

　　6. 兵七進一　車 1 平 8　　7. 傌七進六　……
　　紅左傌盤河，急攻心切，是急躁之著，應改走俥九平

八出動主力，則馬 2 進 3，炮八平九，包 8 平 7，俥二平一，以下雙方另具攻守。

7. …… 包 8 平 7

黑平包正著，也是橫車左移反擊計劃的要點，如緩走此著會吃虧，例如走馬 2 進 3，則俥六進四，紅方佔優。

8. 俥二進 8（圖 16-1）……

兌車致使局勢一瀉千里，如圖 16-1，只有俥二平一躲車，才是正應，雖然失先，但無可奈何。

8. …… 包 7 進 3　9. 仕四進五　車 8 進 1

至此，紅方右翼空虛，左車未動，黑方布局取得巨大成功。

10. 俥六進五　馬 7 進 5　11. 炮五進四　士 6 進 5
12. 炮八進六　……

伸炮壓馬、打車兼通俥路，一石三鳥，是此時構思精巧、積極的好手。

12. …… 車 8 進 3　13. 兵五進一　……

前後脫節的軟著，應改走俥九進二，黑如接走車 8 平 5，則俥三進四，車 5 平 6，俥九平四，包 7 平 8，俥四退三，車 6 平 5，俥四進三，車 5 平 6，俥四退三，車 6 進 3（如不兌俥，雙方不變作和），仕五進四，包 8 退 6，炮五退一，將 5 平 6，仕四退五，紅方佔優。

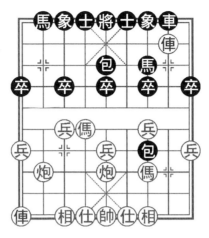

圖 16-1

13. …… 　　　將 5 平 6

出將好手，針對紅方中兵飄浮，解放中炮，伏包 5 進 3 的凶著。

14. 俥九進二　包 5 進 3　　15. 俥九平五　車 8 平 6 ！

紅平俥墊將兼捉包，傾間速敗，是兒少最易犯的錯誤；黑棄包平車肋道，妙手！鑄成天地包絕殺。

　　　　合肥滕兆宇　先負　　壽縣方一舟

這是雙方互換先後手的第二局。

1. 炮二平五　馬 8 進 7　　2. 俥八進七　馬 2 進 3

雙方互起左、右正馬，不落俗套，迅速出動左、右翼大子，符合開局要領。

3. 傌二進三　車9平8　　4. 兵五進一　卒7進1

紅急進中兵猛攻中路，嫌急，應及時出俥較為穩正；
黑挺7卒失誤，應改走士4進5，鞏固中路。

5. 傌七進五　……

錯失中兵渡河之機。應改走兵五進一，則士4進5，
兵五平六，紅兵過河佔優。

5. ……　　　包8進2

左包巡河遏制紅方中路攻勢，但不如象3進5穩正，
試演如下：紅如接走兵五進一，卒5進1，炮五進三，馬3
進5，兵三進一，士4進5，黑棋陣形厚實，紅方雙俥尚未
啟動，黑方佔優。

6. 兵三進一　卒7進1

黑方兌卒錯著，致使紅傌蹬相頭，好位，且伏兵五進
一攻擊黑方空虛中路的好棋。應改走象3進5，兵三進
一，象5進7，形勢仍很可觀。

7. 傌五進三　包8平7　　8. 兵五進一　象3進5
9. 後傌進五　……

應改走兵五平六，黑如接走馬7進6，則後傌進五，
馬6進5，傌三退五，車8進6，炮八進一，包2平1，炮
五平八，卒3進1，仕六進五，紅有兵過河佔優。

9. ……　　　卒5進1　　10. 傌三進五　馬3進5

11. 俥一進一　車8進6　12. 後傌退三　……

退傌敗著，致使三路相暴露在黑方包口之下，形勢急轉直下。最頑強的應法是炮八進一，伏傌五進六打車的棋，優於實戰。

12. ……　　　包7進5

13. 仕四進五　車1進1（見圖16-2）

黑包轟相後，使紅方橫俥左移計劃落空，現黑提右橫車，極其敏捷，如圖16-2，準備左移攻紅方空門，運子有方。

14. 傌三進四？　……

躍傌蹬俥，乍看可以得子，實則幫倒忙，加速滅亡。應先走俥一退一，則包7退1，傌三進四，車8平5，傌四進三，道路漫長。

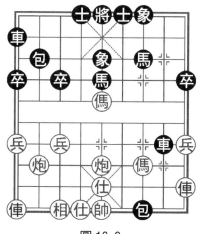

圖 16-2

14. ……　　　　車 8 進 3 !

　　車沉底線，伏包輾丹砂的強大攻勢，紅勢已差許多。

15. 俥一平三　……

　　立潰！只能改走傌四退三堅持，以下包 7 平 4，傌三退二，包 4 平 1，仕五退六，車 1 平 4，傌二進三，車 4 進 8，帥五進一，紅雖難走，但可拉長戰線。

15. ……　　　包 7 平 4　　16. 仕五退四　包 4 平 1
17. 相七進九　車 1 平 6　　18. 傌五進三　士 4 進 5

　　黑方補士想打通 6 路線，弈法簡單，給紅方增添了機會和多種選擇，壞棋。應改走車 6 平 4 或車 6 進 3，以下再士 4 進 5，攻守兼備，才是正確的行棋次序。

19. 炮五進五　……

　　踩象無殺著，打象嫌急躁。可直接炮五平四，則車 6 平 9（如車 6 平 8，傌四進五得子；又如士 5 進 6，則傌四進五，車 6 平 4，包 8 平 5，包 2 進 7，帥五進一，將 5 平 4，傌五進七，車 4 平 3，俥三進三，車 8 退 1，炮四退一，紅方堅持糾纏，可增加機會），黑車被打於邊隅，紅雖形勢落後，但棋應這樣下。

19. ……　　　士 5 退 4　　20. 炮八平四　……

　　這時打車，為時已晚，正合黑意。

20. ……　　　包 2 進 7　　21. 帥五進一　車 6 平 2

22. 炮四平六 ……

紅已防不勝防，敗局已定。

22. …… 　　車2進7　　23. 炮六退一　　象7進5

24. 傌四進五　　馬7進5　　25. 傌三進四　　士4進5

黑補士吐回一子，行棋老到，如誤走馬5進6，則傌四退六，將5進1，俥六進七，紅勝。

26. 傌四退五　　包1退1　　27. 帥五進一　　包1平4

至此，紅方認負。

象棋小詞典

【象棋譜大全】象棋書譜。謝俠遜輯。1927年起陸續出版。共三集，每集四冊。輯有《適情雅趣》（部分殘局）、《橘中秘》、《梅花譜》、《爛柯神機》、《竹香齋象戲譜》等古譜和殘局新作，其中以《竹香齋象戲譜》尤為名貴。

另對棋史逸話、名手對局等，均作了審核校正。二、三兩集還介紹了國際象棋的各種著法和戰局活動的情況。

習題 31 學習過宮炮對左中包紅方緩出俥型布局定式，並將最後局面與答案核對。

1. 炮二平六 包 8 平 5　2. 傌二進三 馬 8 進 7

3. 仕四進五 車 9 平 8　4. 相三進五 車 8 進 4

5. 傌八進九 卒 3 進 1　6. 俥一平四 馬 2 進 3

紅陣堅固，黑亦滿意，布局成功。

習題 32 學習過宮炮對左中包紅方搶先亮俥型布局定式，並將最後局面與答案核對。

1. 炮二平六 包 8 平 5　2. 傌二進三 馬 8 進 7

3. 俥一平二 車 9 進 1　4. 俥二進六 車 9 平 4

5. 仕六進五 馬 2 進 3　6. 俥二平三 包 5 退 1

7. 相三進五 卒 3 進 1　8. 炮八進二

紅方佔優。

思考題 16 過宮炮是一種古典式開局，儘管其陣勢堪稱堅固，但你能說出它的布局弱點嗎？

兩國爭雄動戰爭，不勞金鼓便興兵，馬行二步鴻溝渡，將守三宮細柳營，擺陣出兵當要路，隔河飛炮破重城，幄帷士相多機變，一卒成功見太平。

——明　毛伯溫

國運振興棋運盛，民心向往世風淳。

——安棟梁

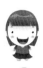

第 17 課
友誼賽對局分析（二）

神童棋校　張經緯　先勝　　天星棋校姚舜禹

　　姚舜禹，合肥市小學三年級四班學生，曾獲 2008 年安徽省「廬陽杯」8 歲組冠軍；張經緯，壽縣實驗小學二年級七班學生，曾獲 2007 第 6 屆哈爾濱全國青少年棋院棋類比賽 6 歲組第二名，這是兩人在友誼賽中的對決，茲選作對局分析。

　　1. 炮二平五　馬 8 進 7　　2. 傌二進三　車 9 平 8
　　3. 俥一平二　象 3 進 5
　　飛象意在不落俗套，但影響右翼大子出動速度，還是改走馬 2 進 3 成屏風馬或包 8 進 4 和包 2 平 5 形成半途列包較為常見。

　　4. 炮八平六　馬 2 進 3　　5. 傌八進七　車 1 平 2
　　6. 俥九平八　卒 7 進 1
　　挺 7 卒活馬並保留包 8 進 4 封俥的先手，也可改走卒 3 進 1，活己馬制彼傌，針對性較強，以下紅如接走俥八進六，則包 8 進 4，兵三進一，包 2 平 1，俥八進三，馬 3 退 2，紅方右俥被封，黑可滿意。

7. 兵七進一　包 8 進 4

8. 俥八進六！（圖 17）……

置中兵被打於不顧，揮俥過河，著法積極有力！如圖 17-1，紅如惜中兵改走仕四進五，則包 2 進 2，黑方形勢舒展，足可滿意。並隨時可平 2 路包兌俥，形成左封右兌之勢。

8. ……　　包 2 平 1

應及時走包 8 平 5，仕四進五，車 2 進 9，俥三退二，士 4 進 5，俥二進三（如俥八平七，則包 5 平 3，打死俥），包 5 平 3，相七進九，包 2 平 1，俥八進三，馬 3 退 2，黑方多卒佔優。

9. 俥八平七　車 2 進 2？

速敗之著。仍應改走包 8 平 5，炮五進四，馬 3 進 5，

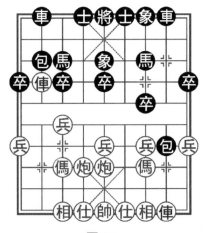

圖 17

俥二進九，包 5 平 3，俥七平六，包 3 進 3，仕六進五，馬 7 退 8，俥六平五，黑優。

10. 炮六進五！ ……

進炮串打，一錘定音！伸炮至士角打串，往往被兒少棋手所忽視，應該引起高度重視。

10. ……	馬 3 退 2	11. 炮六平三	車 2 進 4
12. 炮三平九	馬 2 進 1	13. 俥七進一	……

應改走俥七平一較好。

13. ……	馬 1 退 2	14. 俥七退一	車 2 平 3
15. 傌七退九	士 6 進 5		

如改走包 8 平 5，則炮五進四，黑方失車。

16. 俥七平五	車 3 退 1	17. 炮五平七	包 8 進 2
18. 俥五平六	包 8 退 2	19. 相七進五	車 3 進 1
20. 兵三進一	卒 7 進 1	21. 相五進三	車 3 平 1

黑方繼失子後，這一段進包、退包無積極意義，顯然章法大亂；紅方兌三兵活傌，消除最後一個弱點，勝利只是時間問題。

22. 傌九退七	車 1 平 3	23. 俥六退四	包 8 退 2
24. 相三退五	馬 2 進 1	25. 傌三進四	包 8 進 3
26. 傌四退三	卒 1 進 1	27. 炮七平八	卒 1 進 1
28. 俥六進六	卒 1 進 1	29. 傌三進四	包 8 進 1

30. 俥六退七　包8退3　　31. 炮八進二　……

紅方躍傌、退俥、伸炮，緊盯黑方無根車包，先手連連，著法緊湊有力，黑方只能忙於招架。

31. ……　　包8進2　　32. 俥六進七　車3平5

33. 炮八平七　車5平3?　34. 傌四進六　車3進2

35. 俥二進一!……

紅方繼32回合伸俥相腰，勇棄中兵，然後平炮叫殺，終使黑方車5平3跟炮墜入陷阱，構思雖屬簡單，但效果顯著，這手升俥、獻俥精巧！致使黑車難逃羅網。

35. ……　　車3退1　　36. 傌七進九　車3退2

黑車壯烈啃炮實屬無奈，紅方鎖定勝局。

37. 相五進七　馬1進3　　38. 俥六退二　馬3退2

如誤走馬3進4，則傌六進四叫殺，黑方必定丟馬。

39. 傌六進四　士5進6　　40. 俥六平八　車8進1

41. 俥二平八　車8進2?　42. 傌四進六　馬2進4

43. 俥八平二　包8平7

黑方已丟雙車，至此方推枰認負。

習題33　擺趙汝權對陳特超雙方以中炮橫俥七路傌對屏風馬右象開局之實戰棋譜，並將最後局面與答案核對。

1. 炮二平五　馬8進7　　2. 傌二進三　車9平8

3. 兵七進一　卒7進1　　4. 傌八進七　馬2進3

5. 俥一進一	象 3 進 5	6. 俥一平四	士 4 進 5
7. 炮八平九	包 2 進 4	8. 俥九平八	車 1 平 2
9. 兵五進一	包 8 進 5	10. 俥四進二	包 2 進 2
11. 傌三進五	包 2 平 9	12. 俥八進九	馬 3 退 2
13. 兵五進一	包 9 進 1	14. 兵五進一	包 8 進 2
15. 兵五進一	車 8 進 8		

黑勝。

習題 34 打譜練習　中炮過河俥對屏風馬棄馬陷車型
布局定式，將最終盤面與答案核對。

1. 炮二平五	馬 8 進 7	2. 傌二進三	車 9 平 8
3. 俥一平二	馬 2 進 3	4. 兵七進一	卒 7 進 1
5. 俥二進六	士 4 進 5	6. 傌八進七	象 3 進 5
7. 俥二平三	包 2 進 4		

思考題 17　試弈出習題 33 中，黑方最後的獲勝著法。

天作棋盤星作子，誰人敢下，

地為琵琶路為弦，哪個敢彈。

——《弈壇楹聯》

中、小學教學比賽對局分析

第 18 課
七年級與二年級比賽對局分析

黃帥　先負　　張經緯

2008 年 3 月 14 日神童棋校教學比賽第 3 輪，初一年級的黃帥與小學二年級張經緯相遇，不論按棋齡還是按年齡，黃帥勢在必得，架當頭炮跨盤頭傌中路急攻，由於雙俥晚出加之錯軟之著連連，小經緯中局妙手連發，僅 24 個回合便構成絕殺，入局十分精彩。

1. 炮二平五　馬 8 進 7　　2. 傌二進三　車 9 平 8
3. 傌八進七　卒 3 進 1

紅方上左傌而不出俥，也許不願形成左炮封車轉列炮的布局陣式，但可改走兵七進一，卒 7 進 1，傌八進七，馬 2 進 3，俥一進一，形成橫俥七路馬陣勢；黑挺 3 卒制馬，頗具針對性。

4. 兵五進一　……

衝中兵，急攻心情躍然枰上，但車不出動，難以得逞。

4. ……　　　　士 4 進 5　　　5. 傌七進五　包 8 進 4

左包過河毫無用處，幫紅走棋。應改走馬 2 進 3，以開動右翼子力為宜。

6. 兵三進一　包 2 進 4

右包又過河和左包過河一樣無用，這兩手棋顯現黑方棋力稚嫩。

7. 兵七進一　卒 3 進 1　　　8. 傌五進七　……

黑方兌兵致使紅傌蹩相頭，十分滿意。

8. ……　　　　馬 2 進 3　　　9. 傌七進六　……

紅傌窺槽，執迷不悟，俥不出動，有何作為？正著應走炮八平七攻馬兼要亮俥，較有發展前景。

9. ……　　　　車 1 進 1！　10. 炮八平六　車 8 進 4！

黑方雙車攻守得法：提橫車保槽，升巡河車暗伏車 8 平 4 捉雙，好棋走盡，紅方不亦樂乎！

11. 傌四退三　……

退傌無奈，與第 8 回合相比，此時圖形紅方僅走一步炮，助黑方走了兩步車，且仍輪黑方走子，如此下法豈不敗之理！歸根到底都是傌七進六惹的禍！

11. ……　　　　車 1 平 4　　12. 炮六平七　車 4 進 4！

13. 炮七進五　……

以炮兌馬，眼睜睜又落後手，實是無奈之舉，如改走

俥三進五，則車4進1，俥五退三，車4平3捉雙得子，
紅亦難辦。

　　13.……　　　　車4平3
　　14.炮七平八（圖18）……
　　如圖18形勢，棋局至此，紅方雙俥未動，較為罕見。
明知開局要領第一條就是「火箭般地出雙俥」，然而拒不
執行，望兒少朋友們以此局為鑒，不能掉以輕心。

　　14.……　　　　車3進1！
　　車佔兵林線，極為老到！

　　15.俥九進二　……
　　紅方終於動了一步俥，但為時已晚。且看黑方如何迅
速入局。

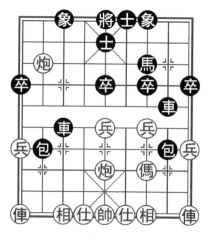

圖18

15. ……　　　包 8 平 5　　16. 傌三進五　包 2 平 5

17. 仕四進五　車 8 平 6

平車肋道帥門，不如挺 7 卒兌兵活馬，來得更快。

18. 俥九平六　卒 7 進 1

由此可見，上一回合黑方車 8 平 6 已成廢棋。

19. 炮八進二　象 3 進 5　　20. 兵三進一　車 6 平 7

21. 相三進一　馬 7 進 6

黑馬奔襲助攻，紅方大勢已去。

22. 俥一平四　馬 6 進 7　　23. 俥四平三　馬 7 進 8！！

24. 俥三平四　車 7 進 5！！

黑方不用馬吃俥，反而沉車底線獻車催殺，二年級小朋友著法如此凶悍，令紅方汗顏。以下紅如續走俥四平三，則馬 8 退 6，帥五平四，包 5 平 6 構成馬後包，絕殺！至此紅方認負。

習題 35　學習中炮直俥七路傌對屏風馬雙包過河布局定式，將最後局面與答案核對。

1. 炮二平五　馬 8 進 7　　2. 傌二進三　車 9 平 8

3. 俥一平二　馬 2 進 3　　4. 兵七進一　卒 7 進 1

5. 傌八進七　包 2 進 4　　6. 兵五進一　包 8 進 4

7. 俥九進一　包 2 平 3　　8. 相七進九　車 1 平 2

9. 俥九平六　車 2 進 6　　10. 俥六進六　象 7 進 5

11. 俥六平七　士 6 進 5　　12. 仕四進五　包 8 退 1

13. 兵三進一　包 8 平 5　　14. 俥二進九　馬 7 退 8

15. 傌三進五　卒 7 進 1　　16. 炮五進二　車 2 進 1

17. 炮五平六　卒 7 平 6　　18. 炮六退二　車 2 退 3

黑方棄子佔勢，足可滿意。

　　習題 36　擺上海萬春林對四川李艾東雙方由「中炮七路傌對雙包過河」之實戰著法，將最後局面與答案核對。

　　1. 炮二平五　　馬 8 進 7　　2. 傌二進三　　車 9 平 8

　　3. 兵七進一　　卒 7 進 1　　4. 傌八進七　　馬 2 進 3

　　5. 俥一平二　　包 2 進 4　　6. 兵三進一　　卒 7 進 1

　　7. 俥二進六　　車 1 進 1　　8. 俥二平三　　車 1 平 7

　　9. 傌七進六　　車 8 進 1　　10. 俥九進一！　包 8 進 4

　11. 俥三退二　　包 2 退 1　　12. 俥九平六　　象 7 進 5

　13. 俥三進二　　馬 7 退 9　　14. 俥三進二　　車 8 平 7

　15. 傌六進七　　包 2 進 1　　16. 俥六進六　　包 8 退 4

　17. 傌七進五！　車 7 進 1　　18. 炮五進四　　士 6 進 5

　19. 傌五進三　　將 5 平 6　　20. 炮八平四！　……

　構成重炮絕殺，至此，黑方認負。

　　思考題 18　在習題 36 中，黑棋主要敗著在哪裡？

第 19 課
五年級比賽對局分析

康諾昊　先負　　姚小禹

　　這是 2008 年 4 月神童棋校教學比賽第 5 輪，對局雙方皆為實驗小學五年級學生。開局階段雙方形成順炮直俥對緩開車的布局陣勢，中局紅方出軟走錯，黑方賺得一子後，著法綿密，運子老到，終成殺勢。

1. 炮二平五　　馬 2 進 3　　2. 俥二進三　　包 8 平 5

3. 俥一平二　　馬 8 進 7　　4. 兵七進一　　卒 7 進 1

　　至此，雙方演變成順炮直俥對緩開車陣勢，具有柔中克剛、靈活多變的戰術特點。

5. 俥二進四　　車 9 平 8

　　紅俥巡河並非當務之急，嫌緩，可改走俥八進七，以下黑如包 2 進 4，俥七進六，包 2 平 7，俥九平八，車 9 進 1，炮八平七，車 9 平 4，俥六進七，車 4 進 2，相三進一，車 1 平 2，俥八進九，馬 3 退 2，均勢。黑方出車邀兌，搶先，是緩開車的既定戰術。

6. 俥二進五　　馬 7 退 8　　7. 俥八進七　　包 2 進 4

　　進包過河窺兵壓俥，準備亮出右車，戰法積極。

8. 傌七進六　……

躍傌盤河脅包，下法明快。如改走俥九進一，則包 2 平 3，相七進九，車 1 平 2，俥九平六，雙方另具攻防變化，黑能滿意。

8. ……　　　馬 8 進 7　　9. 相三進一　……

飛相先避一手，著法穩健。如改走兵七進一，則包 2 平 7，兵七進一，包 7 進 3，仕四進五，車 1 平 2，炮八平七，馬 3 退 1，紅俥晚出，黑方佔優。

9. ……　　　包 2 平 7　　10. 俥九平八　……

出俥正著，如改走炮八平七，則車 1 平 2，兵七進一，車 2 進 5，兵七進一，車 2 平 4，炮七進五，卒 7 進 1，黑方易走。

10. ……　　　車 1 進 1　　11. 炮八平六　……

軟著，應改走炮八進六封堵黑車較為積極。

11. ……　　　車 1 平 6　　12. 俥八進六　……

揮俥過河看似凶狠，實則軟著。應改走傌六進七，暫無大礙。

12. ……　　　車 6 進 4　　13. 傌六進七　車 6 平 3

14. 傌七進五　象 7 進 5（圖 19）

紅傌換包，步數明顯虧損，如圖 19，黑雙馬靈活，車佔要位，且多一卒；紅陣呆板，底相被捉，形勢至此黑已反先佔優。

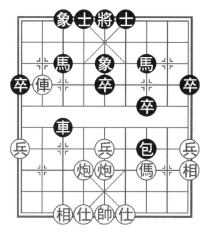

圖 19

15. 炮六進五　　馬 7 進 6

　　紅方伸炮攻馬，企圖劣勢下尋找機會，致使以下的局勢更加艱難；黑方躍馬盤河，勇棄中卒，已胸有成竹。穩健一些，應改走士 6 進 5。

16. 炮五進四　　士 6 進 5　　17. 炮五退二　　……

　　最後的敗著，犯這種低級的錯誤實不應該，應改走炮五退一尚可苦苦糾纏。

17. ……　　　　馬 6 進 5

　　馬踏中兵，一錘定音，紅方已難收拾殘局。

18. 傌三進五　　車 3 平 5　　19. 炮六退五　　車 5 進 1
20. 炮六平五　　馬 3 進 4　　21. 傌八平一　　包 7 平 6

　　平包肋道，過於穩健，應改走馬 4 進 6 飛快入局。

22. 俥一平六　馬 4 進 6　　23. 仕六進五　　馬 6 進 4

24. 炮五平六　馬 4 退 3　　25. 兵一進一 ？　包 6 平 1

26. 相七進九　馬 3 進 2　　27. 俥六平七　……

情急之下，錯漏連連，黑方迅即構成絕殺。

27. ……　　　　馬 2 進 4　　28. 帥五平六　包 1 平 4

黑勝。

習題 37　學習「順炮直俥對緩開車紅跳外肋傌型」布局定式，將最後局面與答案核對。

1. 炮二平五　包 8 平 5　　2. 傌二進三　馬 8 進 7

3. 俥一平二　卒 7 進 1　　4. 兵七進一　包 2 進 4

5. 傌八進七　馬 2 進 3　　6. 傌七進八　車 9 進 1

7. 俥九進一　車 9 平 4　　8. 仕四進五　包 2 平 7

9. 俥九平七　象 3 進 1　　10. 兵五進一　士 4 進 5

11. 傌八進七　車 4 進 5　　12. 兵七進一　車 1 平 2

13. 兵七平八　車 2 平 3　　……

雙方形成互纏之勢。

習題 38　擺胡榮華對李來群雙方以順炮直俥對緩開車布陣之實戰著法，將終局盤面與答案核對。

1. 炮二平五　包 8 平 5　　2. 傌二進三　馬 8 進 7

3. 俥一平二　卒 7 進 1　　4. 傌八進九　車 9 進 1

5. 俥二進六　馬 2 進 3　　6. 俥二平三　車 9 平 4

7. 俥九進一　包 5 退 1　　8. 俥九平四　車 4 進 6

9. 炮八進二　包 5 平 7　　10. 俥三平二　包 7 平 4

11. 仕四進五	車 4 退 2	12. 炮八平七	包 4 進 2
13. 俥二進三	馬 3 退 5	14. 俥二平三！	包 2 進 2
15. 俥四進六！	象 3 進 5	16. 帥五平四！	包 2 平 6
17. 炮五進四	包 4 退 1	18. 俥三退一	包 4 平 6
19. 俥三平四	車 4 平 6	20. 帥四平五	卒 3 進 1
21. 炮七平五	車 1 平 2	22. 兵三進一！	車 6 進 3
23. 俥四進一	……		

紅勝。

思考題 19 每走一步棋，稱為著法。對於著法的好與壞在實戰中如何評價？或者說著法在戰術中可分為哪些？

虎穴得子人皆驚，靜算江山千里近。

——蘇東坡

第 20 課
七年級女生與五年級男生
比賽對局分析

張啓勝（男）　　先和　　　趙天怡（女）

這是 2008 年 4 月神童棋校教學比賽的第 8 輪。男生為實驗小學五年級學生，女生為七年級學生。雙方以中炮七路傌對屏風馬左包封俥開局，其間黑方錯失串打反先之機，以後紅方走軟，最後兌子成和。

1.炮二平五　馬 2 進 3　　2.傌二進三　馬 8 進 7

3.俥一平二　車 9 平 8　　4.傌八進七　……

紅如改走兵七進一，則卒 7 進 1，俥二進六，包 8 平 9，形成中炮進七兵對屏風馬平包兌車的套路，另具變化。現左馬正起，開動左翼大子，靜觀其變，也是一種戰法。

4.……　　　包 8 進 4

左包封俥是一種剛性防禦，迫紅表態。

5.兵七進一　卒 7 進 1

紅方如選擇兵三進一，則卒 3 進 1，傌三進四，包 8 進 1，形成另路變化；黑方挺 7 卒屬常規著法。

6. 兵五進一　象3進5

飛象鞏固中路似嫌消極，可改走包2進4，封鎖兵林線，最為積極。形成雙包過河的典型陣勢，如續走兵五進一，則士4進5，兵五平六，象3進5，仕四進五，包2平3，傌七進五，車1平2，炮八平七，車2進6，紅雖過河一兵，但黑佔據要津，頗有彈性。

7. 傌七進六　……

左傌盤河，漏著！應改走俥九進一為正。

7. ……　士4進5

補士欲出貼身車，錯著，應包2進3串打，則傌六進七，包2平5，仕四進五，車1平2，炮八平七，車2進6，黑方大優。

8. 傌六進七　包8退3

退包打傌嫌軟，應改走車1平4，則炮八平七，車4進3，俥九平八，包2進4，黑方滿意。

9. 炮八平七　包8平3　10. 炮七進四　……

兌炮失先，應先走俥二進九，馬7退8，炮七進四，才是正確的行棋次序。

10. ……　車8進9　11. 傌三退二　車1平2
12. 傌二進三　包2進5（圖20）

如圖20形勢，黑方已呈反先態勢，這手伸包攻傌，欲

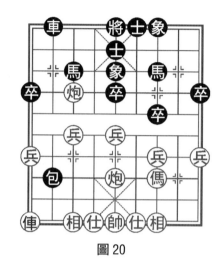

圖 20

跳左馬爭先，是良好的過門。

13.傌三進五　馬 7 進 6　　14.傌五退七　包 2 平 5
15.相七進五　車 2 進 3　　16.炮七平一　車 2 進 4
17.俥九平七　馬 6 進 7

這一段黑方運子頗顯技巧，弈來較為精彩，無奈兌子後，兵種不全，留下遺憾。

18.傌七進六　馬 7 退 5　　19.仕六進五　馬 3 進 4

躍馬刻不容緩，如被紅走到兵七進一，則黑馬受制，黑棋立陷被動。

20.兵七進一　馬 4 進 6　　21.俥七進三　……

進俥兵線，防馬窺槽，著法穩健。可改走炮一平九吃卒爭勝。

21. …… 　　　　車 2 進 2　　22. 俥七退三　……

兌俥軟著，應改走相五退七，則馬 6 進 8，包 1 平 3（如誤走俥七平二，則車 2 平 3，仕五退六，馬 5 進 6，帥五進一，馬 6 退 8 抽車，黑方速勝），紅有兵過河，且兵種齊全，佔優。

22. …… 　　　　車 2 平 3　　23. 相五退七　馬 6 進 8

應改走象 5 進 3 去兵，則炮一平九，馬 6 進 8，傌六進五，象 3 退 5，和勢甚濃。

24. 炮一平九　馬 8 進 7　　25. 帥五平六　將 5 平 4
26. 兵七平六　馬 7 退 6　　27. 炮九退二　……

退炮打馬，立成和勢，應改走傌六進八，勝算較大。

27. …… 　　　　馬 6 退 4　　28. 炮九平五　馬 4 進 3
29. 帥六平五　馬 3 退 1

形成炮雙兵仕相全對馬雙卒士象全，雙方言和。

習題 39　學習仙人指路對卒底包轉順包紅七路傌型布局定式，將最後局面與答案對照。

1. 兵七進一　包 2 平 3　　2. 炮二平五　包 8 平 5
3. 傌二進三　馬 2 進 1　　4. 傌八進七　車 1 平 2
5. 俥九平八　卒 3 進 1　　6. 傌七進六　卒 3 進 1
7. 傌六進五　包 3 進 7　　8. 俥八平七　車 2 進 7
9. 俥七進四　車 9 進 1　　10. 俥一平二　馬 8 進 9
11. 俥二進四　車 9 平 6　　12. 俥二平四　車 6 進 4

13. 傌五退四　包 5 進 5　　14. 相三進五　……

紅方優勢。

習題 40　擺廣東呂欽對郵電朱祖勤以仙人指路對卒底包布局之實戰著法，將最後局面與答案對照。

1. 兵七進一　包 2 平 3　　2. 炮二平五　象 7 進 5

3. 傌八進九　馬 2 進 1　　4. 俥九平八　卒 1 進 1

5. 傌二進三　卒 1 進 1　　6. 俥一平二　車 1 平 4

7. 兵五進一　馬 8 進 6　　8. 兵五進一　車 4 進 5

9. 俥二進五　士 6 進 5　　10. 炮八進六　卒 5 進 1

11. 俥二平五　馬 1 退 3　　12. 炮八進一　車 4 退 4

13. 傌三進五　馬 3 進 1　　14. 炮八平九　卒 7 進 1

15. 俥八進八　包 8 進 2　　16. 俥五平三　……

黑見大勢已去，投子認負。

思考題 20　習題 39 的定式中，黑方第 3 回合為什麼不走卒 3 進 1，你能擺出幾步雙方必然的應對變化嗎？

1. 炮二平五　馬 2 進 3

2. 傌二進三　包 8 平 6

盛世弈壇多勝利，良辰棋苑自芳芬。

——安棟梁

總　復　習

經過三學期象棋課程的學習，同學們對比賽的開局布陣及定式、中局的搏殺與戰術、殘局的攻防技巧及勝和規律，都得到一定程度的認識和提高，為了進一步鞏固所學知識和提高棋藝水準，在總復習裡，開闢了：一、全國個人賽和古譜短局賞析；二、實戰殘局精解；三、實用殘局技法；四、實戰戰術技巧；五、殺法在實戰中妙用；六、民間排局賞析，共六個欄目，供同學們復習、閱讀與欣賞。

一、全國個人賽短局和古譜短局賞析

（一）寧波謝丹楓　先勝　陝西劉強

這是「伊泰杯」2007 年全國象棋個人錦標賽第 4 輪的對局。雙方以五六炮正傌對反宮馬平邊包布陣對壘，第 11 回合紅方棄傌躍傌奔槽，構成絕妙殺勢，僅 14 個半回合就取得勝利，堪稱本屆賽事中短局之最。

1.炮二平五　馬 2 進 3　　2.傌二進三　包 8 平 6
3.俥一平二　馬 8 進 7　　4.兵七進一　卒 7 進 1
5.炮八平六　……

將
象
士
卒

平士角炮再傌八進七，布成五六炮，正傌陣勢大戰反宮馬，是中炮方運用較多的穩健型布局。雙方攻守變化豐富多彩，發展前景廣闊。

5. ……　　　車1平2　　6.傌八進七　包2平1
平包亮車，靜觀其變，戰法可取。

7.傌七進六　士4進5
補右士是老式應法，與補左士「士6進5」尚有微小差別，近年在實戰中補左士比較多見。

8.俥二進六　……
右俥過河配合盤河傌發動攻勢，戰法積極。

8. ……　　　車9平8　　9.俥二平三　包6退1
10.傌六進七　包6平7（圖21）
平包打俥，如圖21，驚天大錯著！致使局面瞬間瓦解。正確的應法是：車2進3，兵七進一，包6平7，俥三平四，包1退1，傌七退五，車2進2，炮六平七，卒7進1，炮七進五，卒7進1，傌三退五，馬7進8，俥四退一，車2平6，俥四退一，馬8進6，傌五退三，車8進4，形成紅方多子，黑佔攻勢，各有顧忌之局面，戰線漫長，勝負難料。

11.傌七進九！　……
棄俥踩包，石破天驚，由此黑方不堪收拾。

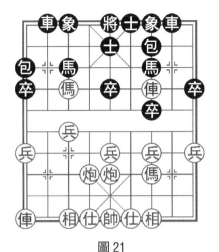

圖 21

11. ……　包 7 進 2　　12. 傌九進七！　……

奔傌襲槽，凶悍之至，是棄俥後的連續動作！若貪車走傌九進八，則馬 1 退 2，俥九平八，雖是先手佔優，但錯失殺機，無比遺憾。

12. ……　　　　　　將 5 平 4　　13. 炮六進一！　車 2 進 7

紅方高炮催殺，必然！黑方進車跟炮只此一手。

14. 俥九進二！　車 2 平 5

以車砍炮無奈，如改走車 2 平 1，則相七進九，成絕殺之勢，黑方無改著。

15. 相七進五

至此黑方見大勢已去，投子認負。以下黑見紅有炮六

退二的槽傌肋炮的殺勢，難以招架，故停鐘認負。

（二）古譜各局「棄馬十三著」

1. 炮二平五　包 8 平 5　　2. 傌二進三　馬 8 進 7

3. 俥一進一　車 9 平 8

形成順炮橫俥對直車的基本定式。

4. 俥一平六　車 8 進 6

黑車進兵林線是典型的古典式戰法。現代戰法改走車
8 進 4 巡河，使之呼應右翼，攻守統一，保持陣容嚴整，
已成為官著。

5. 俥六進七　馬 2 進 1

6. 俥九進一　包 2 進 7（圖 22）

紅方提橫俥是釣餌，誘黑進包吃傌；黑方不諳此陣，
貪傌墜入陷阱，如圖 22。觀枰：黑左車右包孤軍深入，對
紅不構成任何威脅，而布置線失調，左馬脫根，右車未
動，前後脫節，攻守失調；紅方一俥壓象腰，另一俥如
「狼」一樣正虎視眈眈，下一手將左炮過河攻擊黑馬，配
合中炮發動強攻，黑方難逃此劫！

7. 炮八進五！　……

進炮攻黑是唯一保中卒的孤傌！是棄傌後的連貫動
作，思路清晰，著法凶悍！

7. ……　　　　馬 7 退 8　　8. 俥九平六　　士 6 進 5

9. 炮五進四！　將 5 平 6　　10. 前俥進一！　士 5 退 4

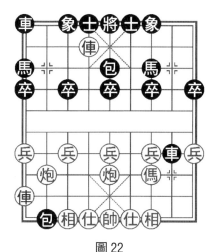

<div align="center">圖 22</div>

棄俥殺士，快速入局。黑如改走將 6 進 1，則後俥進七，包 5 平 7，前俥平五，包 7 退 1，炮八進一，將 6 進1，俥六平五，包 7 平 6，炮八退一，紅方亦勝。

11. 俥六平四　包 5 平 6　　12. 俥四進六　將 6 平 5
13. 炮八平五

重炮殺，紅勝。

二、實戰殘局精解

（一）棄邊卒調虎離山

貴州劉世鎮　先負　　廣州楊官

如圖 23 是全國團體賽上雙方鏖戰至第 51 回合時的殘局形勢。觀枰紅俥牽制雙卒，似可求和，黑方算準車高卒有士必勝俥單仕，施調虎離山計，力擒紅帥，輪黑先走：

51. ……　　　　車 9 平 7　　52. 俥五平一　卒 5 進 1

棄邊卒，渡中卒形成例勝。

53. 俥一平五　卒 5 平 4

卒右將左是殘局中常用的攻法，並免被抽吃。

54. 俥五退三　車 7 平 4　　55. 仕六進五　卒 4 進 1

56. 俥五進一　車 4 平 6

車護肋道將門，準備出將助攻。

57. 俥五進二　將 5 平 6　　58. 俥五退二　車 6 平 1

這時顯露第 53 回合黑走卒 5 平 4 的妙用。

59. 俥五平四　將 6 平 5　　60. 帥五平四　卒 4 平 5

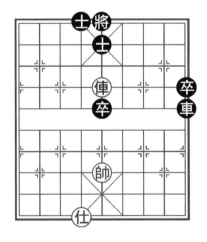

圖 23

61. 帥四退一　卒 5 進 1　　62. 仕五進四　車 1 平 5

63. 俥四進二　車 5 退 2！

準備平車逼兌，乃獲勝之要著！

64. 俥四退二　車 5 平 6！　　65. 俥四進三　士 5 進 6

以下紅仕被捉死，黑方勝定。

（二）兵強馬壯勢難擋

天津黃少龍　先負　　　遼寧郭長順

如圖 24 是全國個人決賽上雙方苦戰至 107 回合時的殘
局形勢。輪紅方走子，當時紅走了劣著招致速敗，著法是：

108. 傌八進六　將 5 平 6　　109. 傌六進四　馬 4 進 3

110. 帥五平四　將 6 進 1　　111. 帥四進一　馬 3 退 2

紅方認負。因下一手黑有馬 2 退 4 捉死紅傌。如圖

圖 24

24-1形勢，即使紅方不出劣著，無論怎樣變化，都是黑勝。茲演5種變化如下：

①帥五平四，卒5平6，仕六進五（如改走傌八退六請看③變），馬4進5，帥四平五，卒6平5，傌八進六，馬5退7，傌六退五，馬7退6，捉死傌，黑方勝定；

②帥五平四，卒5平6，傌八進六，將5平6，傌六進四，卒6平5，帥四進一，將6進1，帥四退一，馬4進3，帥四進一，馬3退2，帥四退一，馬2退4，捉死傌，與實戰殊途同歸，黑方勝定；

③帥五平四，卒5平6，傌八退六，將5進1，傌六進四，馬4退2，傌四退六（如改傌四進六，請看④變），馬2進3，傌六進五，卒6平7，帥四平五，卒7進1，仕六進五，卒7平6，仕五進六，將5退1，至此，紅方只有落仕，黑卒6平5，得仕勝定；

④帥五平四，卒5平6，傌八退六，將5進1，傌六進四，馬4退2，傌四進六，將5平6，傌六進五，將6退1，傌五退四，馬2進3，帥四平五，卒6進1，傌四退三，將6進1，傌三進四，馬3退4，傌四退六，馬4進6，仕六進五，卒6平5，傌六退五，將6平5，捉死馬，黑方勝定。

⑤帥五平四，卒5平6，傌八退六，將5進1，傌六進四，馬4退2，仕六進五，卒6平5，仕五退六，將5平6，帥四平五，馬2進4，仕六進五，卒5進1，傌四退五，將6平5，捉死傌，黑方勝定。

三、實用殘局技法

人們從無數實戰殘局中，總結出有勝、負、和規律可循的殘局，稱為實用殘局。研討擬定其例勝或例和的著法，稱為實用殘局技法。

（一）「偽三相」與「假三象」

俥和馬、雙相的較量，在一般情況下馬、雙相不能守和單，但如能走成「偽三相」便成正和。同學們你能知道以上兩圖，哪個是真、哪個是假嗎？

如圖 25-1，便是真「偽三相」，即相居河頭相聯。其防守要訣是：

高相邊聯馬佔中，形成「三相」車難攻。

著法：紅先和

1. 帥五進一　車2進3　　2. 帥五平四　車2平5

3. 偽五進六　車5退4　　4. 偽六退五　　（和）

如圖 25-2，即是「假三象」，其馬雖佔中，但象卻在底線相聯。是不能守和單俥的，其取勝要訣是：

六路底線俥先佔，

迫將走向象一邊，

自塞象眼真無奈，

底車坐中逐馬勝。

著法：紅先勝

1. 俥五平八　　將5平4　　2. 帥五進一！　　將4平5

3. 俥八進三　　將5進1　　4. 俥八平六　　將5平6

5. 俥六平五！　將6進1　　6. 帥五退一（勝）

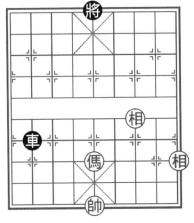

圖 25-1　　　　　　　　　　圖 25-2

（二）「炮三相」與「假三象」

單車和炮、雙相的較量，如圖 26-1 形勢是「炮、雙相守和單車」在實戰中最常見的局面，如炮與中相換位並把中相放在一路，叫做「炮三相」，也是例和局；若中象河頭相聯，包墊中遮象頭，如圖 26-2 即變成「假三象」，是不能守和單車的。

如圖 26-1（低相可和）防守要訣是：

　　低聯雙相炮墊中，

　　雖非「三相」車難攻，

　　炮不避捉不離中，

　　相緊相聯切莫動。

著法：紅先和

1.炮五進一　車 2 平 5　　2.炮五平七　車 5 退 3

3.炮三退二　車 5 平 2　　4.炮七平五（和）

如圖 26-2（高象不和），取勝要訣是：

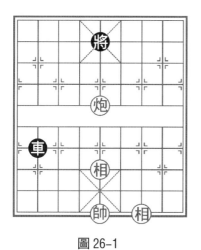

圖 26-1

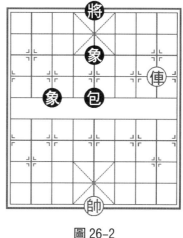

圖 26-2

高象中聯包遮帥，
屬「假三象」難和俥，
進俥照將是關鍵，
河口捉象即成功。

著法：紅先勝

1. 俥二進三① 　　將 5 進 1 　　2. 俥二退四　包 5 退 1

3. 俥二進一 　　　包 5 進 2 　　4. 俥二平五　包 5 平 8

5. 俥五退一（破象必勝）

注：①關鍵之要著。如改走俥二平五，則包 5 平 8，俥五退一，包 8 退 3，俥五平七？包 8 平 5 叫將抽俥，紅方不行。

四、實戰戰術技巧

同學們知道，在縱橫交錯、變化複雜的中局爭鬥時，

最需要想出好的作戰方法，這就是戰術技巧。本欄目重點復習騰挪戰術、控制戰術、圍困戰術和雙重威脅，並試圖用兩個戰例，一圖兩解兩個戰術。

（一）高車控制、圍困謀子

廣東呂欽　先勝　　河北劉殿中

如圖 27 是在廣州全國個人賽雙方弈至中局時的形勢。看枰面雙方子力相等，似乎是均勢，現輪紅方走棋，且看紅方施展的手段。

1. 俥八進二　……

高俥控制兵林線，明則保兵，暗則限制黑包的活動範圍，達到捉死包的戰術目的。

1. ……　　士 5 退 4　　2. 俥六平七

紅捉死黑包，得子勝定。

本例紅方輕高一步俥，演繹了控制和圍困兩種戰術，惟妙維肖。

（二）棄馬騰挪　雙重威脅

廣東劉星　先勝　　北京臧如意

如圖 28 是在成都全國賽上雙方的實戰中局形勢。現輪紅方走子，且看紅方採用棄子騰挪戰術所產生的雙重威脅。著法如下：

1. 傌六進四！　……

棄傌躍馬捉車、窺槽叫殺，騰挪好手！

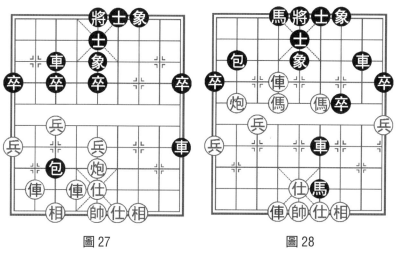

圖 27　　　　　　　圖 28

1.……　　　　　　車 6 退 2

如改走車 8 平 6，則炮八平五！馬 4 進 3，前俥進三，馬 3 退 4，前傌進六殺，紅勝。

2. 炮八平五！

雙重威脅，黑方無解認負。

五、殺法在實戰中的妙用

同學們知道在象棋中有 30 多種基本殺法，如何將其運用於實戰，需花工夫。茲介紹悶將和進洞出洞兩個殺法在

愈挫愈勇，無欲則剛。這也是象棋培養我們的一種性格。

　　　　　　　　　　　　　　——《八字真金》

實戰中的巧妙運用,供欣賞。

(一)棄俥造殺　悶將制勝

北京臧如意　先勝　　江蘇徐天紅

如圖 29 是雙方弈成 29 個回合時的中局形勢,現輪紅方走子,豈料紅方突施強手,一氣呵成,精彩之至,著法如下:

29. 前俥進三　……

棄俥砍士,迅雷不及掩耳,黑方認負。

黑方看到以下變化:馬 7 退 6,炮八進七,士 4 進 5(如將 5 進 1,則俥四進五,紅勝),炮三進七,馬 6 進 7,俥四進六悶將,紅勝。

(二)貪馬隨手　進洞出洞(圖30)

北京傅光明　先負　　青海胡一鵬

如圖 30,是鄭州全國象棋個人賽預賽階段雙方弈成的

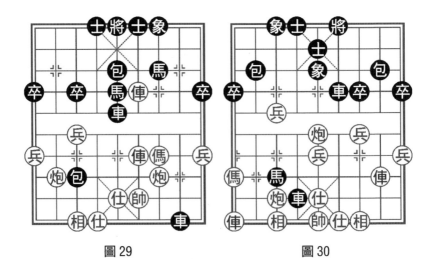

圖 29　　　　　　　　圖 30

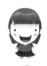

中局形勢。由於紅方未加深思隨手斬馬，遂遭對手「進洞出洞」殺法暗算，著法如下：

　1. 俥二平七　……

貪馬隨手，招致殺身之禍。應改走俥九平八，紅勢不錯。

　1. ……　　　　**車 4 平 5 !**

進洞出洞殺法的靈活運用！以此為鑒。

　2. 仕四進五　包 8 進 7

紅如改走帥五進一，包 2 進 6，再進車殺，黑亦勝。

　3. 仕五退四　車 6 進 6　　**4. 帥五進一　包 2 進 6**
　5. 帥五進一　車 6 退 2

黑勝

六、古代民間排局《紅鬃烈馬》賞析

　排局是經過人工精心編排而成的殘局圖勢。大都比實戰局面驚險、深奧，其魅力和趣味性讓人陶醉，解題時令人廢寢忘食，只有識破假象和玄機，並運用特殊的戰術技巧，才能找到正確答案。

　如圖 31，同學們一看便知：論子力紅方僅有一俥，對黑方車馬包 5 卒過河單缺象，猶如群狼鬥羊；論形勢紅方命懸一線、岌岌可危，大家會認為儘管紅方先走也必輸無疑。讓我們來解析和欣賞這個殘局。

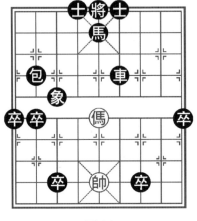

圖 31

著法：紅先和

1. 傌五進四 ……

烈馬�車應該是第一感覺。

1. ……　　包 2 退 2

退包解殺也是必然應對，值得提及的是：黑若用 3 路或 7 路卒叫將，是無助於事的，紅方可帥五進一，仍牢牢控制中路。

2. 傌四進六　包 2 平 4　　3. 傌六退七 ……

吃象是要著！否則被黑落象後逃出窩心馬，紅方速敗。

3. ……　　卒 2 平 3

黑方平卒快速向中路移動，企圖盡快解脫窩心馬，也是當前的唯一正著。

4. 傌七進八 ……

明踩包、暗退傌，即傌八退六後掛角成絕殺！

4. ……　　包 4 進 8！

黑方如何嚴防 4 路線，管制紅傌八退六造絕殺，是眼下的當務之急。這手炮進紅方底線，巧妙地完成了這一艱巨任務，可謂煞費苦心，精妙絕倫。

5. 傌八進九 ……

傌奔底角襲槽，正著。如誤走傌八退六貪殺，則卒 3 平 4，帥五進一，包 4 退 6 得傌，黑勝定。

5. ……　　前卒平 4！

正解。若改走卒 9 平 8，企圖向中線靠攏，則傌九退七，包 4 退 8，傌七退六，下手掛角成絕殺，紅勝。

6. 帥五進一　包 4 平 3　　7. 傌九退八 ……

紅方退傌故技重演，黑方需嚴加防範！

7. ……　　包 3 平 4　　8. 傌八進九　包 4 平 3

9. 傌九退八　包 3 平 4

形成一打一閑對兩閑，雙方不變作和。

勝固欣然，敗亦可喜。

——蘇軾

習題答案與思考題參考答案

一、習題答案

習題 1　如圖 1。
習題 2　如圖 2。

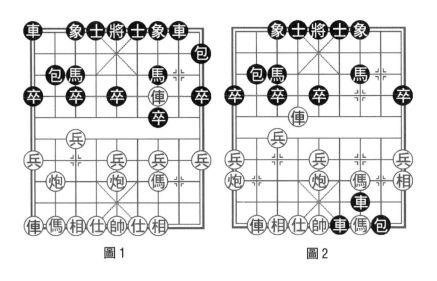

圖 1　　　　　　　　　圖 2

小小棋子用自己特殊的語言訴說中國文化的悠久與智慧。
　　　　　　　　　　　　　　　　——《詠象棋》

出師未捷身先死，長使英雄淚滿襟。

　　　　　　　　　　　　　　　　——《古詩》

習題 3　如圖 3。

習題 4　如圖 4。

習題 5　如圖 5。

習題 6　如圖 6。五八炮進七兵對反宮馬。

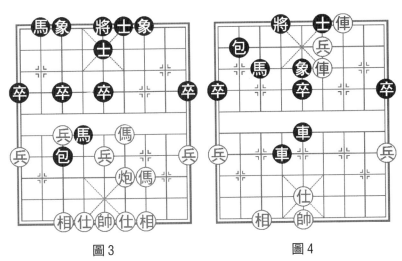

圖 3　　　　　　　　圖 4

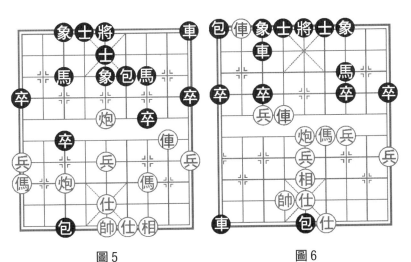

圖 5　　　　　　　　圖 6

習題 7　如圖 7。
習題 8　如圖 8。
習題 9　如圖 9。
習題 10　如圖 10。

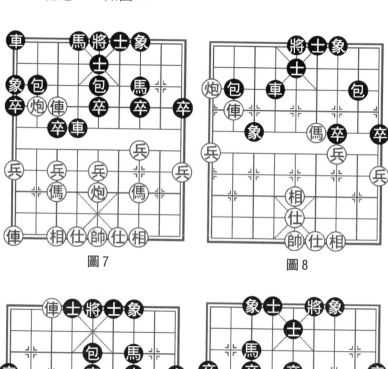

圖 7　　　　　　　　　圖 8

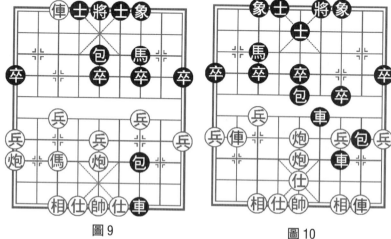

圖 9　　　　　　　　　圖 10

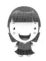

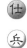

習題 11　如圖 11。

習題 12　如圖 12。中炮進七兵對反宮馬邊車護馬。

習題 13　如圖 13。

習題 14　如圖 14。應將第 4 回合黑改走包 6 進 5。

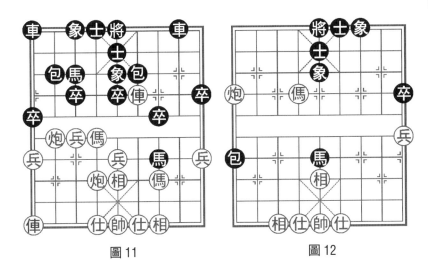

圖 11　　　　　　　　　　圖 12

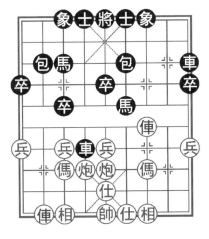
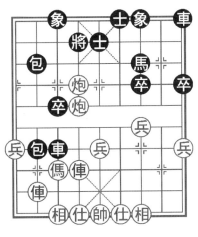

圖 13　　　　　　　　　　圖 14

習題 15　如圖 15。
習題 16　如圖 16。
習題 17　如圖 17。
習題 18　如圖 18。

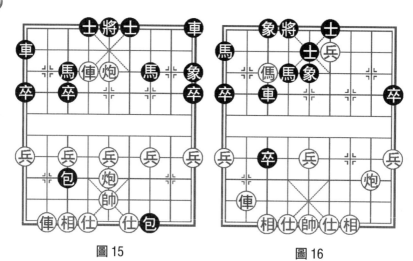

圖 15　　　　　　　　　圖 16

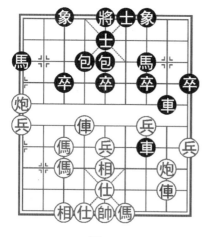

圖 17　　　　　　　　　圖 18

習題 19　如圖 19。

習題 20　如圖 20。

習題 21　如圖 21。

習題 22　如圖 22。

圖 19　　　　　　　圖 20

圖 21

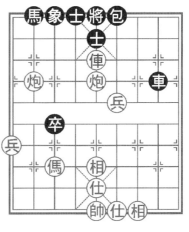

圖 22

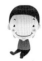

習題 23　如圖 23。

習題 24　如圖 24。

習題 25　如圖 25：甲、乙。

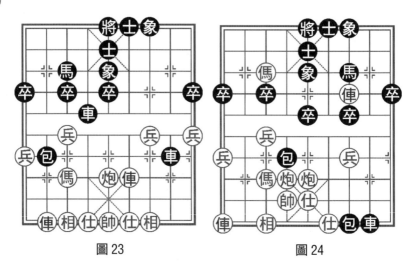

圖 23　　　　　　　　圖 24

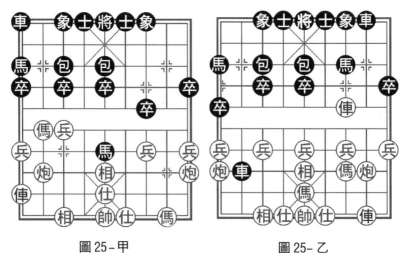

圖 25-甲　　　　　　圖 25- 乙

習題 26　如圖 26。

習題 27　如圖 27。

習題 28　如圖 28。

習題 29　如圖 29。

圖 26　　　　　　　　　圖 27

圖 28　　　　　　　　　圖 29

習題 30　如圖 30。

習題 31　如圖 31。

習題 32　如圖 32。

習題 33　如圖 33。

圖 30　　　　　　　　　　圖 31

圖 32　　　　　　　　　　圖 33

習題 34 如圖 34。

習題 35 如圖 35。

習題 36 如圖 36。

習題 37 如圖 37。

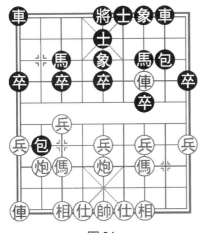

圖 34

圖 35

圖 36

圖 37

習題 38　如圖 38。

習題 39　如圖 39。

習題 40　如圖 40。

圖 38

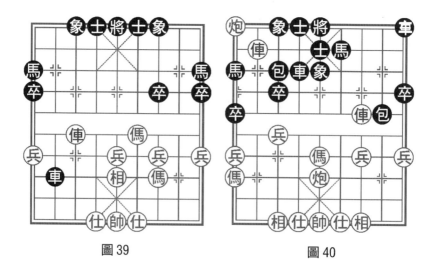

圖 39　　　　　　　　　圖 40

二、思考題參考答案

1. 紅方第 12 回合若改走傌三退一，將好於實戰。

2. 黑方的最佳應法為：⑤兵五進一，包 6 平 5 ⑥兵五平六，包 2 平 1，黑方足抗。

3. 其布局構思是：利用士角包的威脅對紅方左傌正起進行牽制，以延緩紅方的出子速度，這也是反宮馬有別於其他布局的顯著特徵。

4. 平帥好棋，一是解放中炮，二是在拐角傌上做文章。

5. 緩手。應俥四進五攻擊黑左馬為正，以下變化為：車 8 平 6，俥四平三，車 6 進 1，炮八進五，包 8 退 1，炮八平五，象 7 進 5，俥八進七，包 8 平 7，俥三平二，雙方互纏。

6. 枰面上硝煙彌漫，形勢上犬牙交錯。

7. 黑方起「左橫車」或「右橫車」都是準備佔肋牽住紅仕角炮，限制紅方布成「肋炮盤河傌」的舒展陣形，正是依據這個戰理，反宮馬方應運而生了「左橫車」或「右橫車」這一針對性極強的走法。

8. 當紅方不察而貪吃底象時，黑方以後的圍困戰術——謀俥，有一定的借鑒價值。

9. 精巧之著。其意圖是：紅如兵九進一，則車4平1順手吃掉，黑方邊馬活通當可滿意；又如紅走炮九進三打卒，則紅邊炮發出後，或多或少對整體防禦之勢有所影響，黑方乘機製造反擊機會（從第12回合紅右俥被迫後退就是最好的說明），以限制紅方厚勢的發揮。

10. 黑方急於出貼身車顯躁，被紅方先手吃馬損失慘重，此時應改走車1平3保馬較為頑強。

11. 紅方右俥盤河，避免黑包8平7壓俥兌俥的手段，是紅方一路積極主動的攻法。

12. 黑方如誤走車4平3吃俥，則紅俥九平八，車3平4，炮九進四，紅方反而捷足先登。

13. 相腰獻車、虎口拔牙，暗伏包轟中相的悶宮殺勢，精彩無比，紅必丟俥，黑方勝定。

14. 穩正的冷門布局，主要戰略意圖是防止紅方走過河俥，是較量功底型布局。

15. 針對中炮方出右俥，採用進左俥保炮的方法，以後借右炮左移的閃擊，搶先在側翼集結優勢兵力組織反擊。

如果該布局成功實現，往往具有很強的反彈力。

16. 過宮炮是一種頗有爭議的古典式開局，其弱點：①左翼子力壅塞；②大子調動略嫌緩慢；③中路易受攻擊。

17. 以下紅方如續走傌七退五，則車 8 平 6 殺，黑勝；又如兵五進一，則士 6 進 5，傌五進四，象 7 進 5，傌七退五，車 8 平 6，黑亦勝。

18. 黑第 13 手退馬兌傌失先落後，乃致敗根源。應先包 2 平 4 兌傌，再馬 7 退 9 方為正確次序，尚可一戰。

19. 著法在戰術中可分為：正著、官著、妙著、巧著、緊著、佳著、等著、誘著、冷著、殺著、錯著、漏著、軟著、空著、劣著、敗著等。

20. 黑方跳邊馬通車，迅即對紅方左翼展開反擊，正著。如改走卒 3 進 1，則俥一平二，卒 3 進 1，傌八進九，馬 8 進 7，俥二進四，紅方佔先。

　　花溪棋亭位山腰，閒人聚此費推敲，勸君讓他先一著，後發制人棋最高。

　　　　　　　　　　　　　　　　——陳毅元帥詩

附錄一
循環賽對局秩序表的使用和編排

一、使用說明

（一）在循環賽開始前，按參加人（隊）數製成由1至若干號的順序簽條，每一運動員（隊）抽得一號。比賽開始，依照附表規定的配對號碼逐輪對弈，號次在前的運動員執紅先行，在後的執黑後走（如果是團體賽，則號次在前面的隊，單數臺均執紅棋先走，雙數臺由另一方執紅棋先走）。若比賽是兩局制，則各輪第一局執紅棋先走者，在第二輪改執黑棋後走。如為多局制，可依次類推。

（二）若參賽的人（隊）數是單數，則附表每輪第一欄內未加括弧的那一號運動員，在該輪輪空。

二、編排方法

當參加人（隊）數超出附表所列的範圍時，競賽組織機構可以按照以下方法編排需用的「循環賽對局秩序表」。

（一）比賽人數成雙時，所稱「最大號」即其自身不變；而人數成單時，須將參加人數加1，補成雙數的「最大號」，如5人的比賽，則最大號係指6，依次類推。比

賽的總輪次數，必然是「最大號」減 1。

　　（二）第一輪，可概括成為十六個字，即：「首尾相對，依次靠攏，人數逢單，1 號輪空。」

　　（三）第二輪，「最大號」肯定執先，以後逐輪轉換先後走，直至比賽結束。

　　（四）每輪最大號的對手，必然是上一輪表中位置排在最後的那個號。「最大號」的這一對，永遠列在最前面。

　　（五）其他各對，從第二輪起，每輪的編排規律是：「上輪跨鄰相遇，前後順序依然，從後往前配對，直至全部排完。」

　　無論現實主義發展到何等的極致，同時具備休閑而不任性這些功能的便是象棋。

　　　　　　　　　　　　　　　　　——呂羅拔

　　龍不吟，虎不嘯，魚不躍，蟾不跳，笑煞蓬頭劉海。
　　車無輪，馬無鞍，象無牙，炮無煙，悶攻束手將軍。

　　　　　　　　　　　　　　　　　——《古楹聯》

循環賽對局秩序表

參加者 3 或 4 人

輪次	對局者	
1	1－（4）	2－3
2	（4）－3	1－2
3	2－（4）	3－1

參加者 5 或 6 人

輪次	對局者		
1	1－（6）	2－5	3－4
2	（6）－4	5－3	1－2
3	2－（6）	3－1	4－5
4	（6）－5	1－4	2－3
5	3－（6）	4－2	5－1

參加者 7 或 8 人

輪次		對局者		
1	1－（8）	2－7	3－6	4－5
2	（8）－5	6－4	7－3	1－2
3	2－（8）	3－1	4－7	5－6
4	（8）－6	7－5	1－4	2－3
5	3－（8）	4－2	5－1	6－7
6	（8）－7	1－6	2－5	6－4
7	4－（8）	5－3	6－2	7－1

附錄二
積分編排制的編排原則和具體方法

一、運動員（隊）、人（隊）數宜為雙數。

二、預先確定並宣布比賽進行若干輪，此項輪數應根據參賽人（隊）數和錄取名額來確定，大致可為淘汰賽時所需進行輪數的一倍，適當有所增減，但最低不少於七輪，以減少偶然性。個人比賽的輪數宜取單數，使運動員之間先後走局數盡量趨於平衡，最多相差一先。

三、每輪均重新為全體運動員（隊）編排一次，以確定對手和先後走。相遇過的對手不再編對，同時盡量照顧到每個人（隊）先後走局數的平衡。

具體編排程序如下：

（一）第一輪應當根據運動員（隊）的「等級分」（隊的平均「等級分」）或以往比賽成績排定序列，也可決定以其中一種為主結合進行。對無等級分的棋手用抽籤方法排定先後順序，列在有等級分棋手的後面（按照以往比賽成績排列時，可比照此法執行）。然後分成人（隊）數相等的上、下兩組，以抽籤方式由每組出一人（隊）編對，並抽籤決定先後走。

（二）從第二輪起，每輪由最高分按積分段（一個積分段有時由一個以上分數層組成，例如一個9分，三個8分；或一個9分，兩個8分，一個7分等，均應作為一個積分段統籌考慮）逐段向下編排，同分者編對。同分者已相遇過或無同分者，則以近分者編對，至全部排通為止。

比賽幾輪之後，若由上至下不能全部排通，出現受卡情況時，可從最低分向上排到卡住的地方，使之全部排通。如仍排不通時，則將由上排下來的最後一對或幾對拆開重排，直到全部排通為止。原則上是由高分到低分向下編排，應當力求保持在高分層中的適宜配對，確實行不通時，再從下向上解決，防止不必要的由兩頭向中間靠攏，以保證編排工作的合理性和競賽的準確性。

（三）在首先服從同分或近分者對弈的原則下，應盡量平衡每個人（隊）先後走的次數，優先按排多先者與多後者編對，但不得因此影響該積分段配成最充分對數的可行性。在多先或多後條件相同者對弈時，抽籤決定先後走。

（四）在業已多走二先或多走二後的兩個運動員（隊）相遇時，為盡量避免出現連續三先或連續走三後的情況，應首先平衡連走二先或連走二後一方的先後走，除非均係連走，才抽籤決定先後走。

在中途各輪已經考慮平衡先後手的情況下，如果在最後一輪中，出現相差三先的配對，亦不拆開重排。

（五）為了盡可能避免高分者先後走次數的過於不平衡，由倒數第三輪起，凡是積分不等的運動員（隊）相對，按「低分服從高分」的原則，優先平衡高分一方的先後走。但到最後一輪，先後走無法平衡或無法接近平衡時，則只平衡相差 1 分（隊為 2 分）和 1 分以上（隊為 2 分以上）高分一方運動員（隊）的先後走。若兩人（隊）相差僅 0.5 分，仍以抽籤決定先走方。

四、全部編排工作應採用抽籤與人工編排相結合的方法進行，適合抽籤時以抽籤為主，不宜於抽籤時則進行人

工編排。

採用抽籤時，必須符合以下原則：

（一）該積分段本來可以做到的平衡先後走的前提下進行的充分配對，不致由於採用抽籤而出現故障。

（二）即使平衡先後走的要求難以全部滿足，但該積分段本來還可以做到的充分配對，不致由於採用抽籤而受到妨礙。

不違反上述原則時，具有同等條件（積分相同或先後走次數相同）的各號可以參與抽籤，反之，就應進行人工編排。

提前做好預排準備工作，以便為順利找到最佳抽排方案，打下良好基礎。

五、確定抽籤先後順序的原則，依次是：

（一）「從高調低」。即由高分抽低分。

（二）「以少調多」。例如在獲得 7 分的這一層中，有五個 3 先 2 後的和三個 2 先 3 後的，就應由後者抽前者。

（三）「單數輪次由小號先抽，雙數輪由大號先抽」。按前例，後者的三個號再按本款執行。

但在執行上述原則時，如存在較難配對的「受限制號」，可作為特殊情況，優先抽排，以免受卡不通。

確定先後走的抽籤方法可酌情採用。

六、如遇規定編排時間已到，而有的對局尚未結束的情況下進行編排時，可暫時先按雙方和局計分，事後無論該局結果如何，本輪編排內容均為有效。

七、關於同一單位運動員（隊）是否需要回避配對的問題，可由競賽組織機構事前研究確定並寫入補充規定中。

國家圖書館出版品預行編目資料

兒少象棋　比賽篇／傅寶勝　編著
　　——初版，——臺北市，品冠文化，2012〔民 101．01〕
　　面；21 公分，——（棋藝學堂；6）
　　ISBN　978-957-468-855-5（平裝）
　　1. 象棋
997.12　　　　　　　　　　　　　　　　　　　100023120

兒少象棋　比賽篇

編　　　著／傅寶勝
責任編輯／劉三珊
發 行 人／蔡孟甫
出 版 者／品冠文化出版社
社　　　址／台北市北投區（石牌）致遠一路 2 段 12 巷 1 號
電　　　話／（02）28233123・28236031・28236033
傳　　　眞／（02）28272069
郵政劃撥／19346241
網　　　址／www.dah-jaan.com.tw
E - mail／service@dah-jaan.com.tw
承 印 者／傳興印刷有限公司
裝　　　訂／建鑫印刷裝訂有限公司
排 版 者／弘益電腦排版有限公司
授 權 者／安徽科學技術出版社
初版 1 刷／2012 年（民 101 年）1 月

定　　價／180 元

大展好書　好書大展
品嘗好書　冠群可期